繪畫大師寫實創作解析系列

創新的視角

瑞秋・魯賓・沃爾夫／著

方燕燕／譯　　許敏雄／校審

新一代圖書有限公司

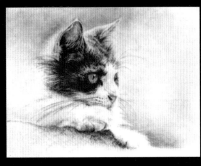

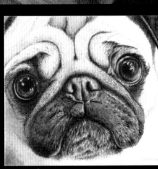

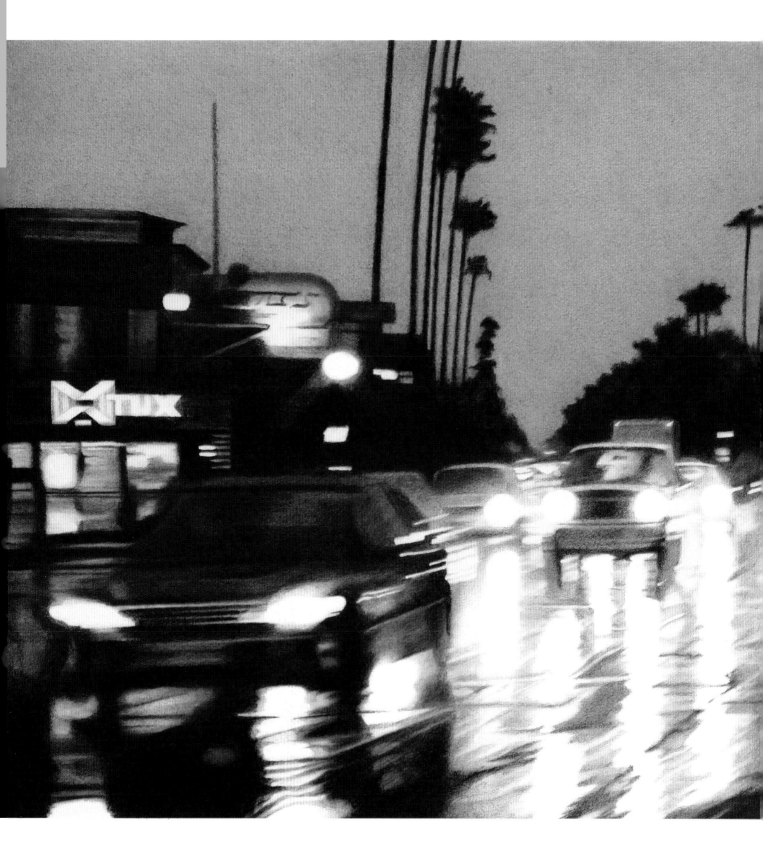

從勞雷爾露台看范圖拉大道 I 伊麗莎白・帕特森（Elizabeth Patterson）

材料：石墨鉛筆、色鉛筆、溶劑、斯特拉斯莫爾插畫板

尺寸：25cm×53cm

由路易斯・特恩美術館（Louis Stern Fine Arts）友情提供

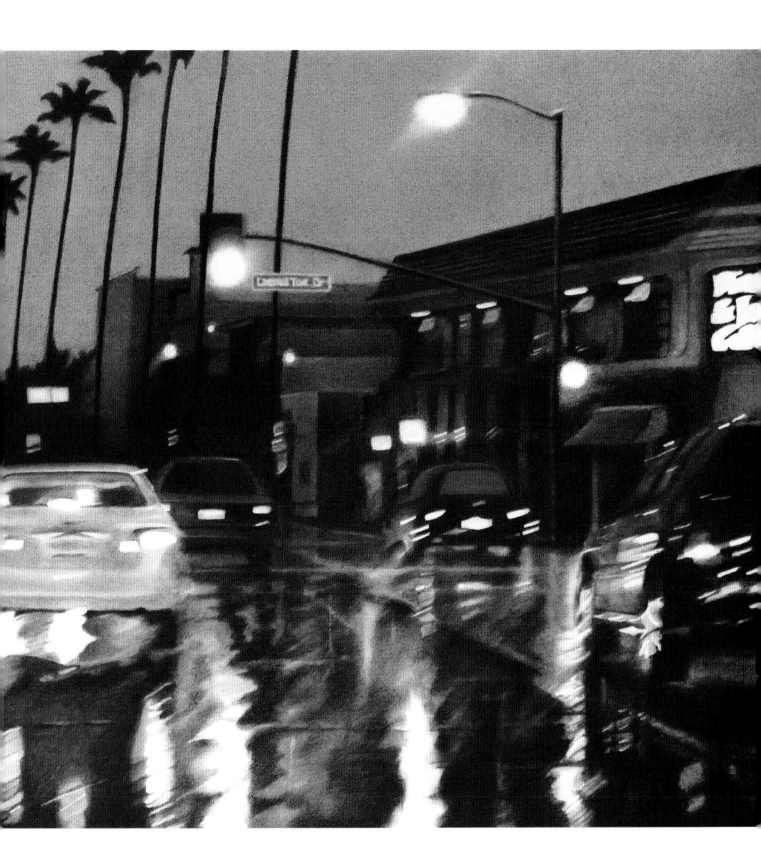

目 錄

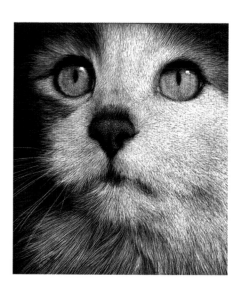

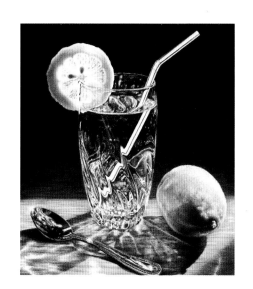

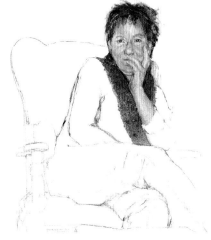

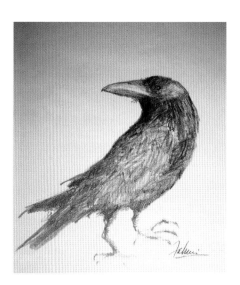

引言

　　歡迎回來！這次我們要呈現的是《繪畫大師寫實創作解析系列：創新的視角》。非常歡迎眾多新藝術家們的參與，同樣也熱烈歡迎老朋友們的回歸。

　　在本書中，我們將用"視角"來解讀繪畫藝術，並邀請藝術家們回答這樣一個問題："繪畫是什麼？"我很高興，他們給出的答案著實讓人愉快，且盡顯優美和個性。（誰說視覺藝術家不是文學家呢！）

　　藝術家們將在書中向您描述如何使用不同的方法、透過不同媒介來完成從最基本的繪畫到優秀藝術品的飛躍；描述了繪畫是自我表達或與人溝通的形式；描述了各種最新的繪畫方式等等。雖然這些答案存在著一定的共同點，但每個答案都是從獨特的、全新的觀點出發對繪畫進行描述的，這些描述就將分佈在整本書中。

　　我雖然在藝術圈工作了這麼多年，但每次在收集藝術品時仍會感到無限驚喜。這一次我們收到了許多以動物為主題的作品和版畫類作品，還看到了許多喜歡使用色鉛筆、傳統鉛筆、木炭筆和混合媒介的藝術家們的作品。他們來自美國各地，遍及東西海岸間的任何地方。另外，還有19件作品出自非美國籍藝術家之手。

　　我們的一位藝術家朋友辛迪·阿甘（Cindy Agan），其作品曾刊登在《飛濺：最美的水彩》上，他說："繪畫是一切的開始。"那麼，就讓我們開始吧……

瑞秋·魯賓·沃爾夫

Rachel

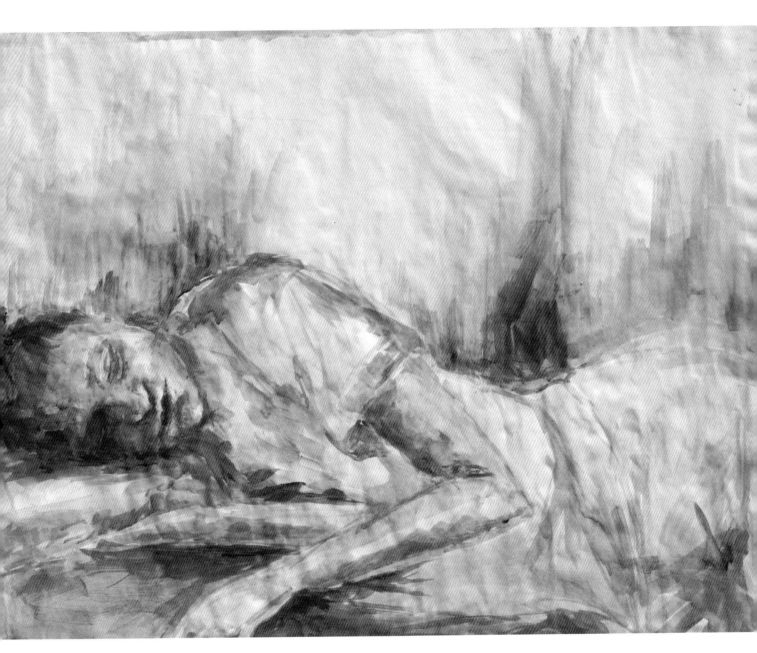

午後小憩∣順‧沃倫
材料：壓克力顏料、繪圖紙
尺寸：46cm×58cm

一個年輕的模特兒在畫室裡睡著了。這是一張20分鐘的速寫，我不喜歡模特兒在課堂上矯揉造作的姿態，
反而喜歡她那自然平和的樣子。我很想在柔和溫暖的環境中把她表現出來，於是用紅赭色描繪出了畫室溫
暖的感覺。繪畫時，我在壓克力顏料和透明水彩顏料中加水稀釋。結合水與紙的變化，用快速果斷的筆
觸，高光自留的方式，表現出了一個暖洋洋的午後小憩場景。

繪畫是藝術家最基本的，也是最具有價值的技能，它是所有藝術必不可少的前
提。——順‧沃倫（Soon Y. Warren）

1 城市和鄉村

白日將盡 | 特里・米勒（Terry Miller）
材料：石墨鉛筆、布里斯托爾畫板
尺寸：39cm×29cm

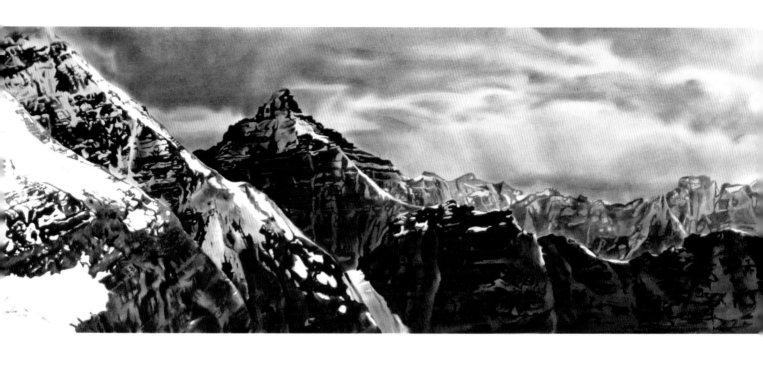

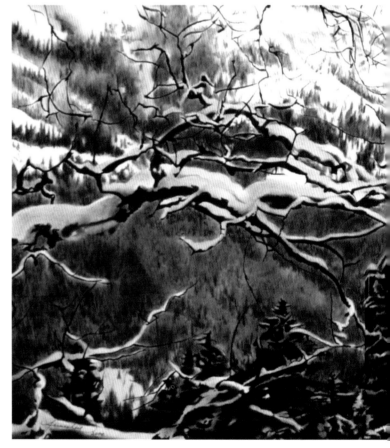

冬日留景 | 珍妮弗・安尼斯利
材料：木炭筆、不透明水彩、白色畫紙
尺寸：38cm×109cm

這是一家位於加拿大洛磯山脈的鐵路酒店，歷史悠久，它所展現出來的
優雅和力度的平衡，一直我浮想連篇。那許多尖頂似乎是自己從山中
生長出來的，尤其在冬天那蝕刻般的黑白世界裡。我從一個不尋常的角
度拍攝了這座結構複雜的建築，而那建築附近被積雪覆蓋的樹木也正好
沐浴在午後的陽光裡，溫暖安靜。繪畫時，我刻意強調了黑暗陰沉的石
頭和閃耀明亮的白雪之間的對比，並採用強光區域留白的方式，最大限
度地增強了畫面中的光炫。

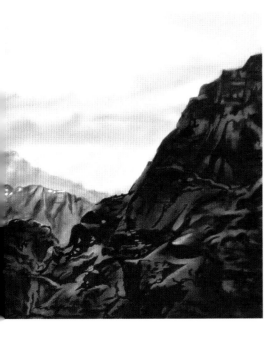

艾博特山口・冬日臨近｜珍妮弗・安尼斯利
材料：木炭筆、不透明水彩、白色畫紙
尺寸： 30cm×112cm

這幅畫的靈感源於我在加拿大洛磯山脈的某次遠足。雖然那時只是9月，但天空看起來就如冬日一般。在暴風雪來襲之前，我只用了兩分鐘左右的時間，拍下了太陽照亮全景的瞬間，在此之後，我們被暴風雪困在一萬英尺的山上，足足2天。大自然的變化是如此的戲劇化，因此我試圖透過繪畫來重溫和分享這一刻。我在白紙上使用炭精棒進行描繪，用黑色不透明水彩顏料刻畫細節，並渲染陰沉的天空和銳利的山峰，烘托出畫面的張力和強烈的透視效果。

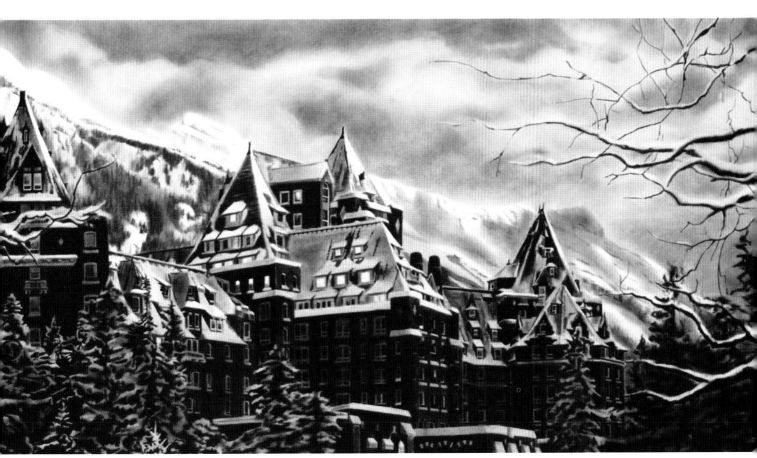

繪畫是一種凝煉的表達。——珍妮弗・安尼斯利（Jennifer Annesley）

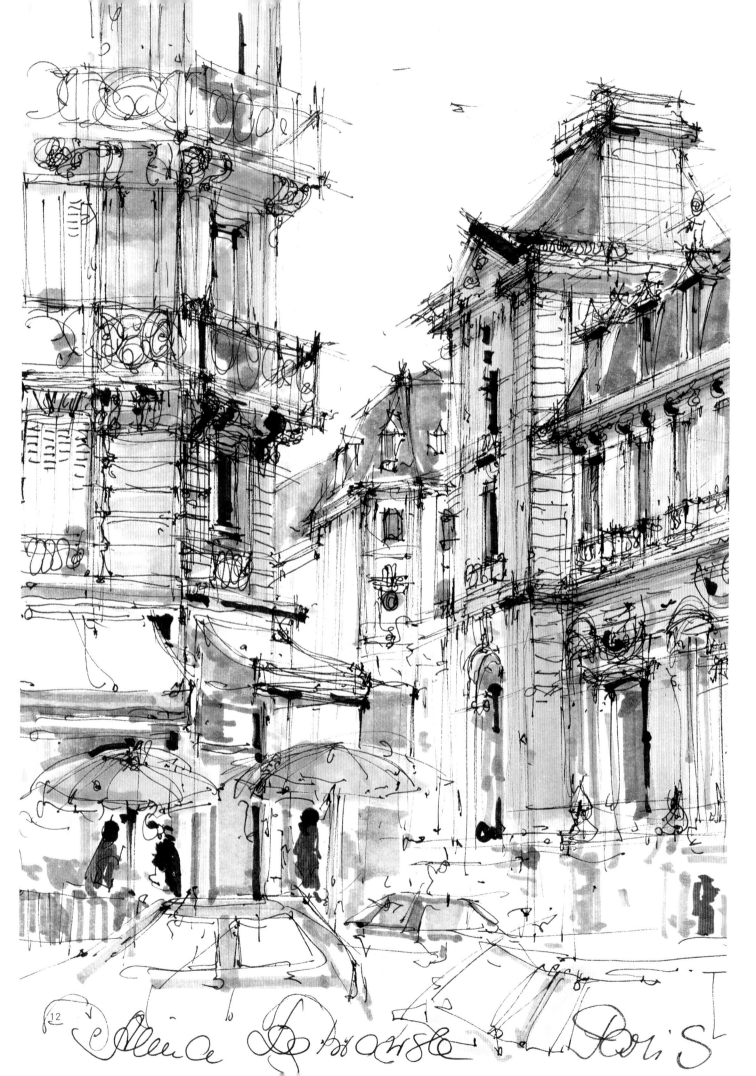

向北看·藍色的船 | 蘇珊·普萊斯
材料：油性粉彩、鉛筆、暖白色的斯通亨奇紙
尺寸：17cm×25cm

我很喜歡現場寫生，3—5小時完成作品的那種，這張戶外速寫就是其中的一幅。這幅作品使用的技法非常簡單：先用白色油性粉彩作為底色，再在上面使用其他顏色快速勾勒而成，最後使用柔性石墨鉛筆描繪出更多細節。在這個過程中，由於鉛筆筆觸融合到油性粉彩中，因而使畫面增加了許多深色色調（尤其是暗色調）。接著我再使用刀片，刻畫出畫面中的淺色色調（尤其是亮調），並偶爾露出白色的基底，這也正好可以視為畫面中所需要的白色。整個繪畫過程是迅捷的、乾淨的、筆法簡約卻色澤豐富和非常隨興的。如果不幸沒有畫好，那就先將上面的顏色刮掉，只留白色基底，再重畫一次。隨著我對技法的熟練掌握，成功的試驗品迅速變成了可以賺錢的作品，真是太好了！

繪畫是一種深入的、全神貫注的工作，充滿著鼓舞人心的奇思妙想。——蘇珊·普萊斯（Susan Price）

巴黎街景 | 阿麗娜·東布羅夫斯卡（Alina Dabrowska）
材料：簽字筆、麥克筆
尺寸：28cm×22cm

我大多數的透視圖（包括室內和室外的）都是在現場完成的。首先，設定地平線和消失點；然後，關注畫面中所有物件之間的比例和關係；繼而，應用層次和顏色的變化，凸顯出畫面的深度及焦點。在韋氏詞典中，透視被定義為"繪畫的科學，可以表現出對象的深度和距離"，但僅憑這個定義，我是不可能成功的。我能做的只是不停地畫，畫，畫，並且珍惜每一次繪畫的機會！

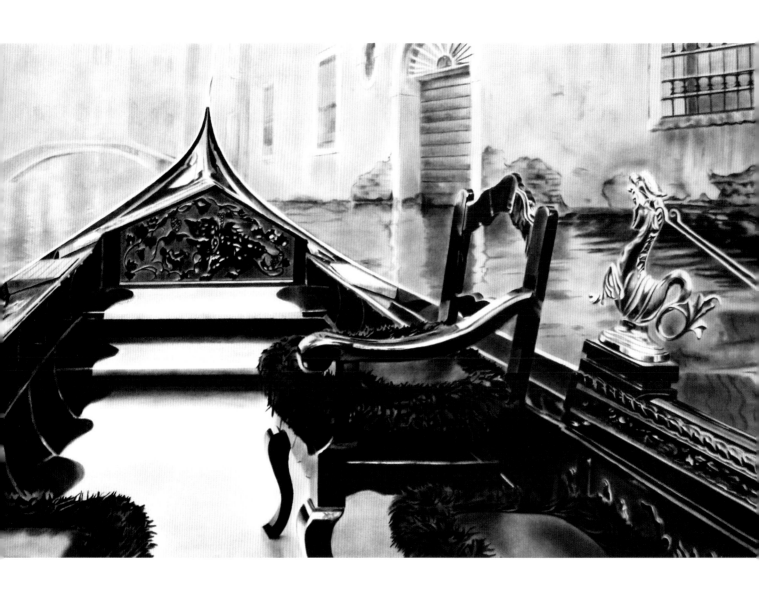

黑色的貢多拉 | 珍妮弗・安尼斯利

材料：炭筆、不透明水彩顏料、白色畫紙

尺寸：51cm×81cm

威尼斯的貢多拉船因其獨特的美感，成為一個誘人的繪畫主題，那充滿美感的線條，仿佛在乞求你
去繪畫一般；而那被拋光的木材更像是創造了關於光和影的旋律一樣，惟妙惟肖。乘坐貢多拉時，我
拍攝了一系列的照片。突然，我被一把獨臂的椅子給迷住了，於是開始想像幾個世紀以來，有哪些人
坐過那把椅子、感受過威尼斯運河的浪漫。這幅畫的焦點僅限於貢多拉本身，由簡單的背景和大幅渲
染的前景組成，並透過兩者間的對比烘托出了畫面有趣的氛圍。空蕩蕩的單邊扶手椅，座落在焦點的
強光下，像在邀請觀者，進入迷茫的景緻中。

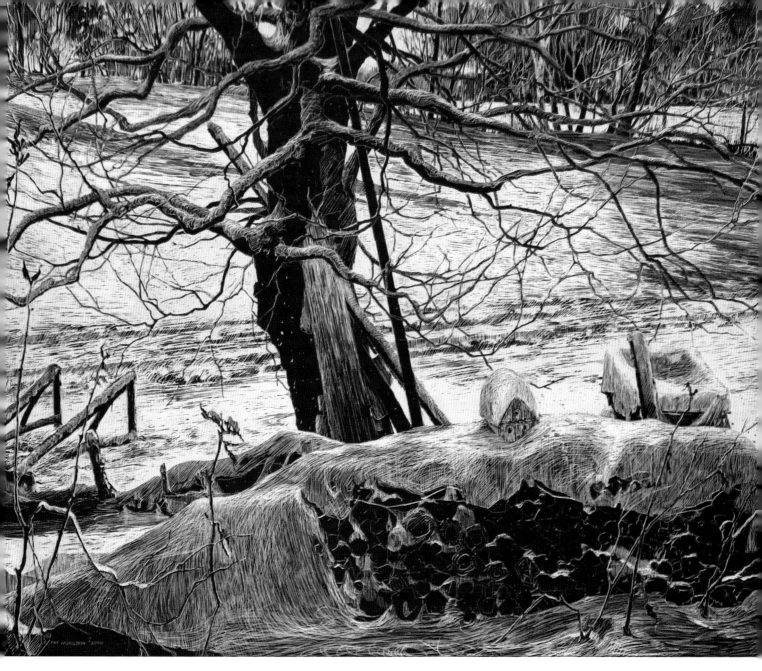

一月休眠 | 帕特・霍奇森

材料：艾斯迪英國版版畫刮版

尺寸：50cm×58cm

來自昆西・羅布（Quincy Robe）夫婦的收藏

從現場速寫、注視到拍攝，我在畫室創作並完成了這幅作品。起初吸引我注意的是與眾不同的視角位置（高於視平線）和逆光效果，繼而是場景中的各種形狀、層次和紋理的對比。一開始，我是不停地畫草圖，直到滿意為止；畫完草圖後，我在草圖的基礎上勾勒出最終的尺寸圖；接著我將畫稿黏貼在畫板的上面，並在畫稿和畫板之間插入白色的半透明摹寫紙；最後我用鉛筆將畫稿轉寫描繪到畫板上。我在繪畫時並沒有特定的規矩和步驟，比如從哪兒開始或使用怎樣的工具等等。我只是憑藉著自己的直覺這樣創作著。

> 繪畫是所有創意作品的基礎，無論它使用的是什麼媒介。——帕特・霍奇森（Pat Hodgson）

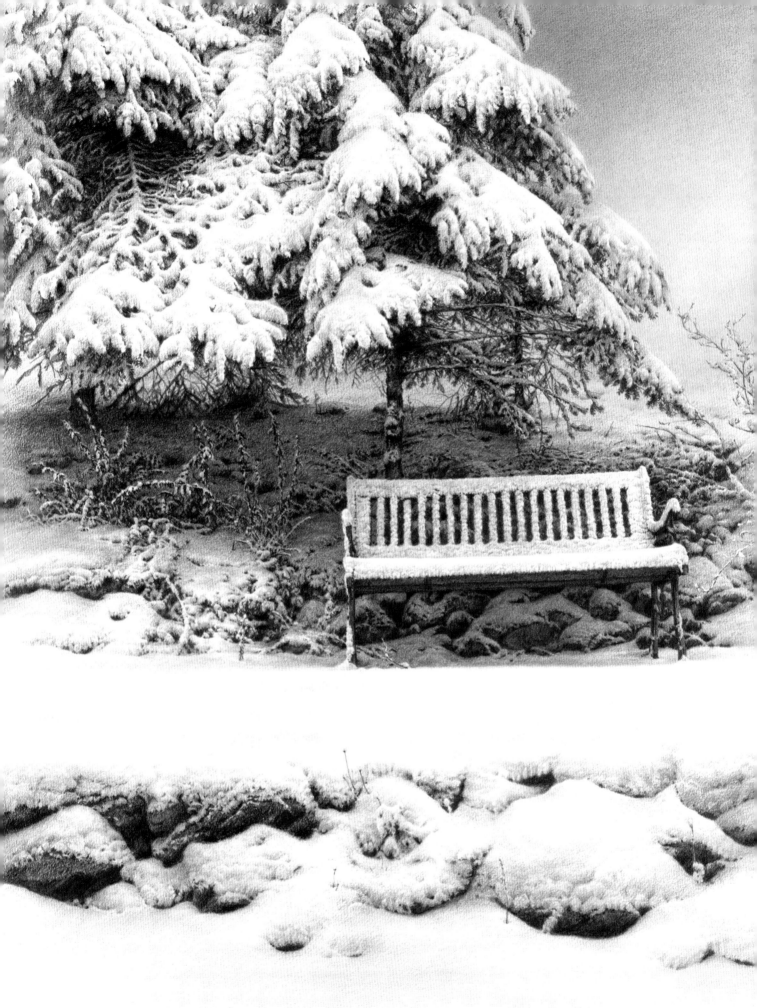

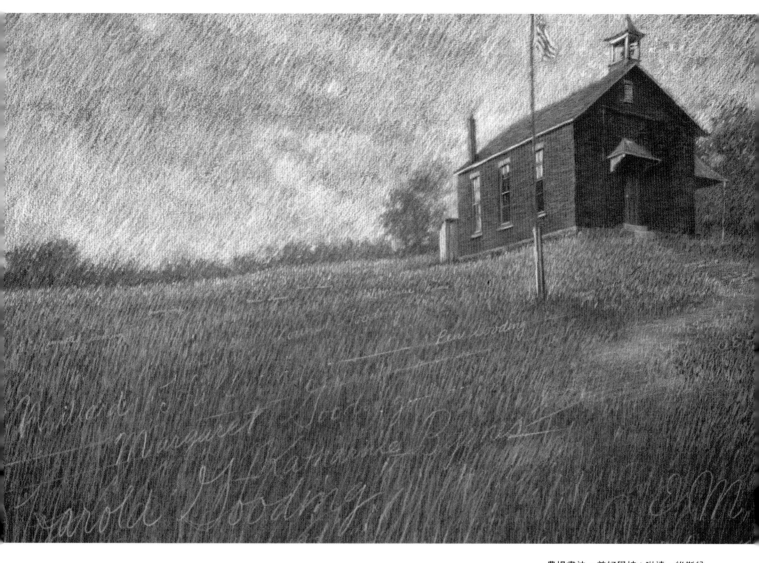

農場書法·美好學校 | 琳達·維斯納

材料：色鉛筆、酒紅色繪圖紙

尺寸：43cm×65cm

經過長時間的尋找，我在一系列的色鉛筆圖畫中，找到了字形結合完美的作品。這些圖畫描繪了俄亥俄州德拉瓦郡過去的地標建築，其中一所校舍的圖片和斯賓塞（Spencerian）的花體字結合得非常完美。我的創作靈感是建立在檔案資料以及私人照片的基礎上。廣袤的草原和遼闊的天空是我畫板上完美的紋理。創作完成前，我用白色鉛筆書寫了曾經就讀于此的學生的名字。這一過程就像老師在黑板上演示書法一樣，要通過在空氣中反復的練習來做準備，以確保線條的準確和流暢。

繪畫是聯繫眼睛、心靈和雙手的紐帶。——琳達·維斯納（Linda Wesner）

白雪花園 | 邁克·杜馬斯（Michael Dumas）

材料：石墨鉛筆、阿奇斯水彩紙

尺寸：77cm×57cm

這是我在花園裡走過很多次都不曾注意過的一張板凳。然而，某年冬天，我忽然對由積雪生成的織錦般的效果產生了興趣，於是連忙畫了很多張練習。不過後來幾乎凍僵的手指終於說服了自己，還是用拍照來補充觀察吧。即便如此，從畫室的窗戶看到的視角和生動的寫生畫面，依然為我提供了創作的動力。我曾非常熱衷於表現具有立體效果和表面紋理的事物，而這兩者都是無法用相機來記錄的。繪畫時，我選擇了特定的水彩紙進行表現，因為它們粗糙不平的表面很適合用來表現這類主題。

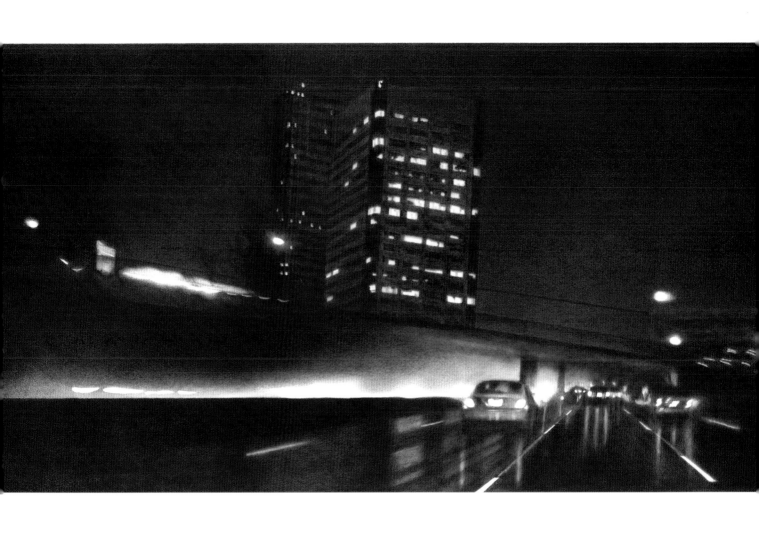

炎熱的正午 | 特里·米勒（Terry Millr）
材料：石墨鉛筆、布里斯托畫板
尺寸：25cm×33cm

當我在創作以建築為主題的作品時，我會刻意去尋找一些有趣的細節和獨特的視角來進行表現，並聚焦於此。透過聚光點明暗的對比、紋理的差異、強烈的光影分割線等，可以幫助我創作出獨一無二的構圖。此外，對包括鳥兒在內的自然世界的關注，也可以成為構圖中的焦點，以吸引觀眾的注意。根據現場的參考資料，我開始在畫室進行繪畫，並使用柔性的石墨鉛筆來豐富陰影區域的層次，且慢慢累積成所需的強度，以形成明暗間的鮮明對比，顯現出作品的深度（可參見第1章開頭的作品《白日將盡》）。

好萊塢大道的文圖拉高速公路丨伊莉莎白·帕特森（Elizabeth Patterson）
材料：石墨鉛筆、色鉛筆、斯特拉斯莫爾的布里斯托牛皮紙
尺寸： 30cm×76cm
由路易斯·特恩美術館友情提供

我是從2006年開始創作"雨中即景"系列的，那時我並不知道此次的旅行究竟有多遠。最終我創作了70件畫稿，那些作品都是我在途中即興繪製的，繪畫時我並不確定何時可以完成它們。旅行中我驅車數百英里，不斷追隨著光線，直至光線的消失，我掠過了繁忙的城市，冒險地飛馳在廢棄的單車車道上，並拍攝了成千上萬張的照片，又或是只為了雨後那美麗的風光。這些照片為這一系列的繪畫提供了寶貴參考。在創作這幅作品時，我對正在逝去的一天和駕車時與世隔絕的感覺產生了興趣，繪畫時，我使用了石墨鉛筆和黑色彩鉛營造出了強烈的對比效果，並用溶劑凸顯出了雨的流動性和反射效果。《從勞雷爾露臺看文圖拉大道》（參見本書的第一張畫）和《好萊塢大道的文圖拉高速公路》兩幅作品都很好地印證了上述兩種繪畫方法。

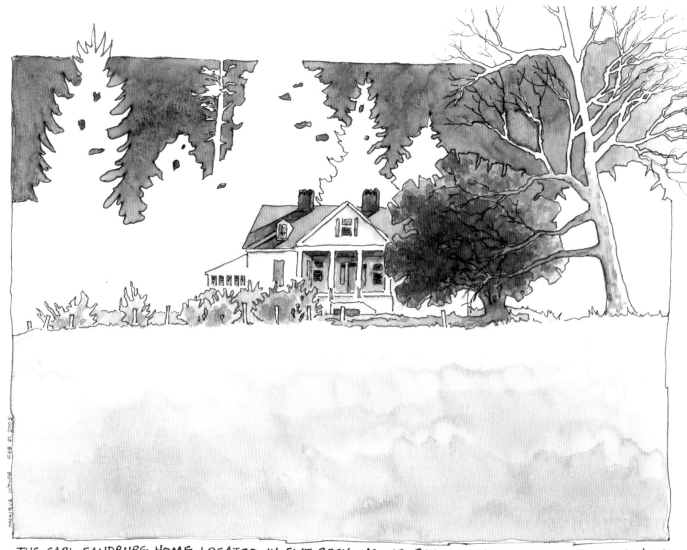

THE CARL SANDBURG HOME, LOCATED IN FLAT ROCK, NC, IS PERCHED ATOP A HILL JUST BEYOND A POND. THIS IS BUT ONE VISTA OF A MAGNIFICENT 245 ACRE ESTATE WHICH INCLUDES A ROCKY STREAM, MOUNTAINSIDE WOODS, HIKING TRAILS, LAKES, PONDS, AND A DAIRY GOAT FARM.

家鄉 | 莫尼克・沃爾夫（Monique Wolfe）

材料：油性筆、水彩、水彩紙

尺寸：23cm×28cm

雖然我偶爾也會去現場作畫，但大多數情況下，我會以照片作為參考進行創作。我會先畫一張鉛筆速寫，然後仔細進行微調，接著在此基礎上勾勒墨線，待色墨乾透後，記得要用軟橡皮擦去鉛筆的痕跡。我會選擇性地使用水彩，偶爾也會上釉，以構成和諧的畫面效果。我最喜歡的工具是施德樓的油性筆（0.4mm超細），因為它可以承受水彩的暈染，而不會滲色。當然，如果想在水彩繪製中，增添滲色效果的話，也可以選擇不同的鋼筆進行表現，比如《農場》那幅畫中遠處的樹枝就是用鋼筆繪畫出來的。畫作《順其自然》是源於我看到向日葵年復一年盛開時內心的感動而作，其畫名出自於與農場主人的一次問答，我問他：「是你每年種植的嗎？」他回答：「順其自然。」在創作《家鄉》這幅畫時，我無法抗拒春天的色彩，並常常被追問，為什麼保留了一些區域沒有上色呢，比如樹木或者人物？我想說並沒有原因，我就是喜歡那樣的效果。

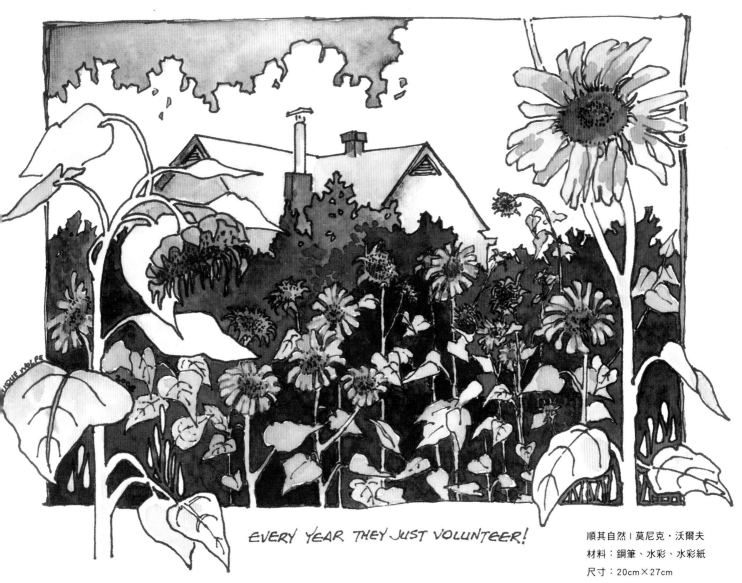

EVERY YEAR THEY JUST VOLUNTEER!

順其自然 | 莫尼克・沃爾夫
材料：鋼筆、水彩、水彩紙
尺寸：20cm×27cm

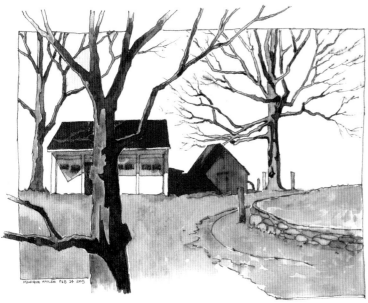

THE SANDBURG PROPERTY BOASTS THIS WONDERFUL FARM JUST BEYOND THE
HOMEPLACE. IT IS HERE MRS. SANDBURG RAISED HER CHAMPION DAIRY
GOATS, WHICH SHE CALLED THE CHIKAMING HERD.

農場 | 莫尼克・沃爾夫
材料：油性筆、水彩、水彩紙
尺寸：20cm×22cm

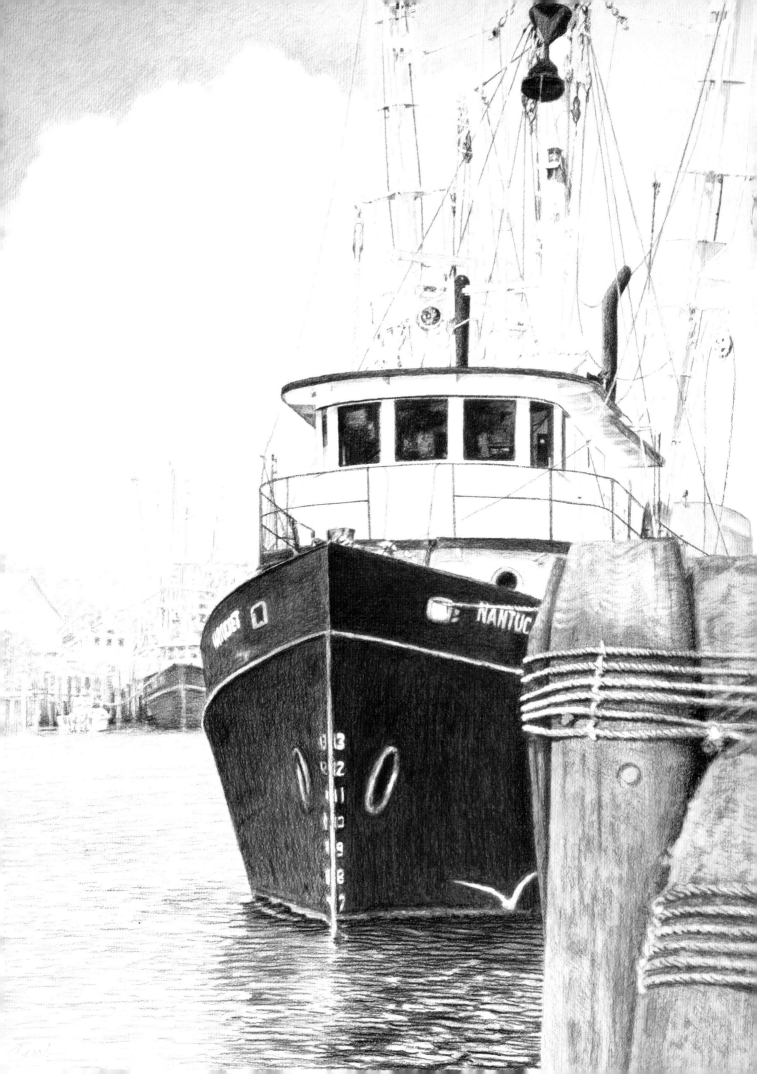

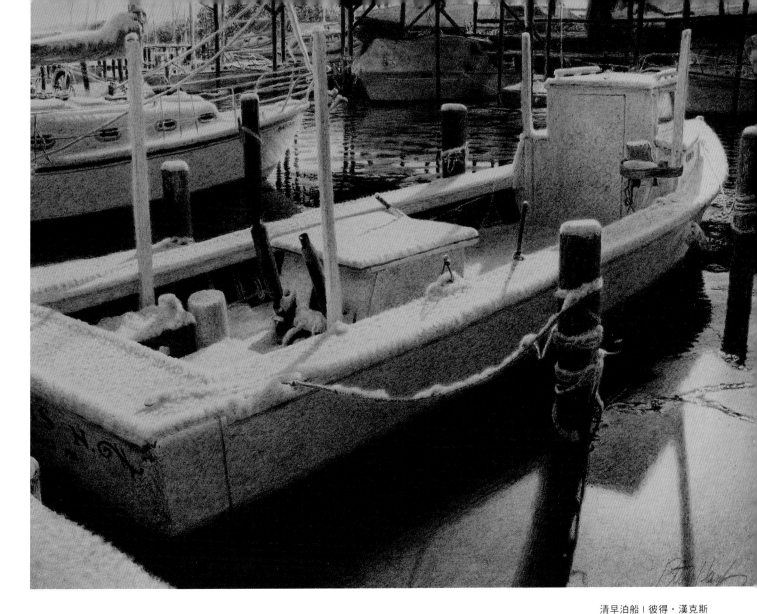

清早泊船 | 彼得·漢克斯
材料：石墨鉛筆
尺寸：20cm×25cm

繪畫之於藝術就如物理之於科學。——彼得·漢克斯（Peter Hanks）

這幅作品源自我在聖邁克爾拍攝的一張泊船的照片，那個小鎮位於馬里蘭州的東海岸。積雪、投影、冰的反射，這一切都呈現出一種完美的明暗效果。我使用不同的石墨鉛筆，慢慢豐富層次，直至滿意為止。鉛筆的深淺也存在著不同等級的，從2H到9B。繪畫前，我先用釘子根據形狀在紙上劃出了淺痕，這樣當石墨鉛筆畫上去時，就會因凹痕得到輕柔的高光了。

楠塔基特島 | 南希·皮奇
材料：炭筆、水彩畫板
尺寸：81cm×61cm

繪畫是現今藝術領域中最具表達力的媒介！——南希·皮奇（Nancy Peach）

那是炎熱的一天，我在碼頭匆匆畫了草圖並拍了些照片。回到畫室，我挑選了巨大的水彩畫板開始創作這幅《楠塔基特島》。我以現場的草圖和照片為參考，並透過快速的明暗表現，輕鬆地完成了畫面的構圖。接著我對船體的線條做了仔細演繹，並檢查了畫面的透視角度，以確保透視正確。為了增加畫面的厚重感，我用柔性炭筆在船體的暗部添加了陰影和層次，並用軟橡皮清理了亮部。舊漁船和工作船都有著自身的特點，它們吸引著我，並啟發我描繪出它們真實的面貌。

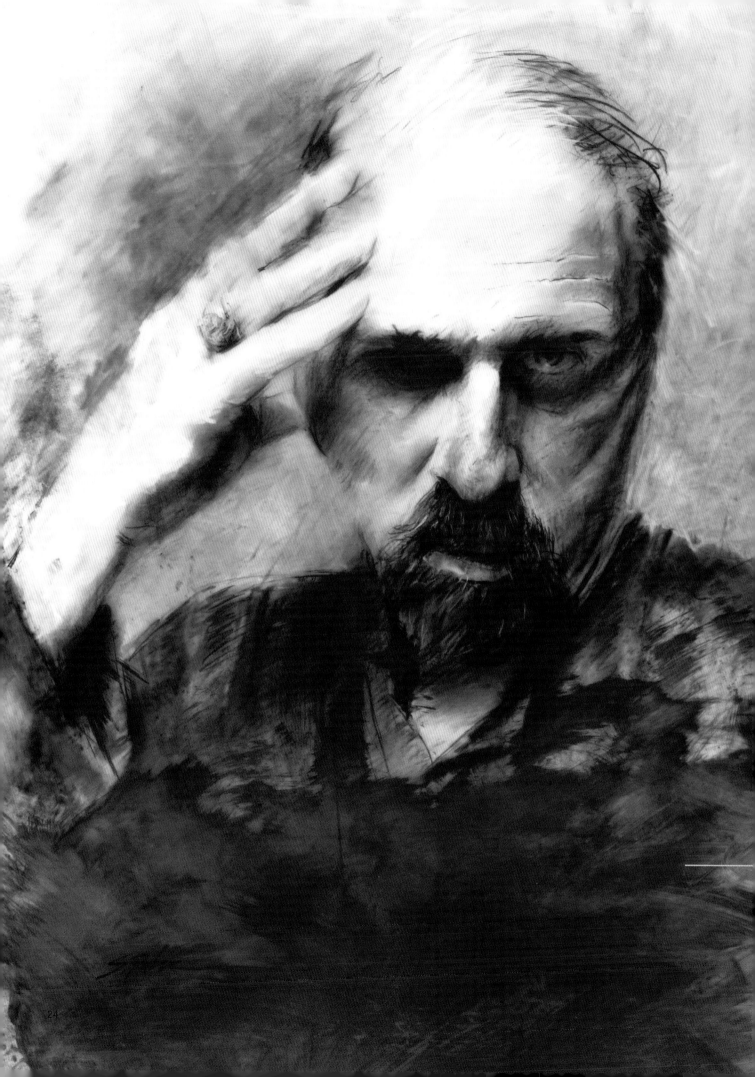

2 肖像

繪畫是基礎，它是藝術家畫技最真實、最自然的映
射。——史蒂芬・達盧斯（Steven Daluz）

No.509 自畫像 | 史蒂芬・達盧斯
材料：炭精筆、黑色壓克力打底劑、磨砂麥拉紙
尺寸：56cm×46cm

我在白色的珍珠板上黏貼了一張約5mm厚的磨砂麥拉紙，再用藍色的膠
帶將它黏貼到了浴室的鏡子上。我站在鏡子前觀察自己，然後直接在麥
拉紙上，用削尖的黑色炭精筆，繪製了自畫像。一旦當我確定了形式和
佈局，我便會把畫挪到水平的桌面上，並參考照片將畫面補充完整細節。

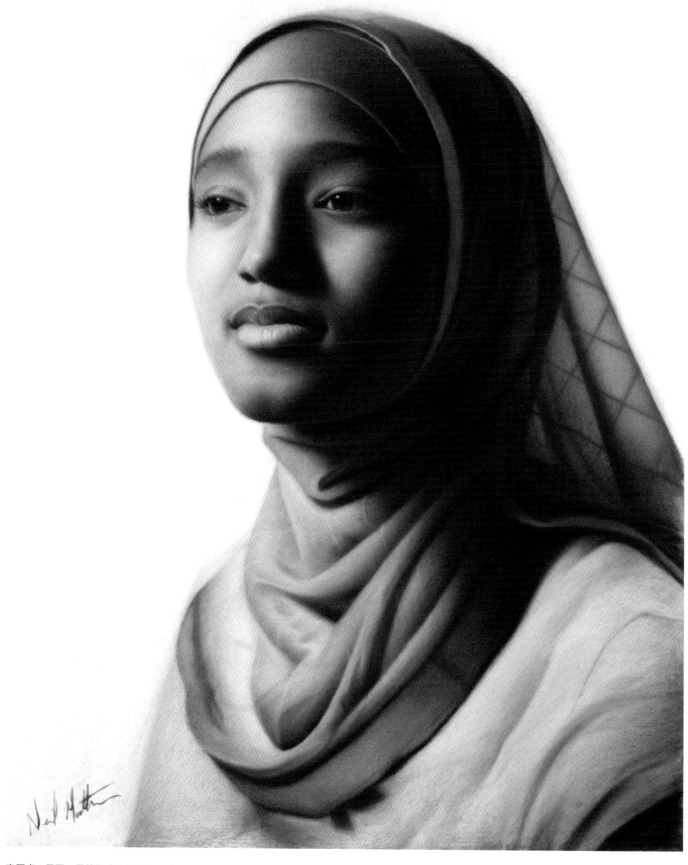

奎爾卓 I 尼爾・馬特恩（Neil Mattern）

材料：炭筆、白色粉筆

尺寸：50cm×36cm

這幅畫是我為朋友奎爾卓（Qiuandra）畫的兩張肖像畫中的第一張。我是在高三時遇到奎爾卓的，她是一個既美麗又充滿異國情調的女孩。經過深思熟慮，我選擇了這個簡單且寧靜的姿態，用炭筆和白色粉筆進行了繪製，並經由炭筆的反覆精巧描畫，營造出光影間的微妙關係。這是一個緩慢的、繁瑣的過程，也是一個值得期待的、頗有收獲的過程。

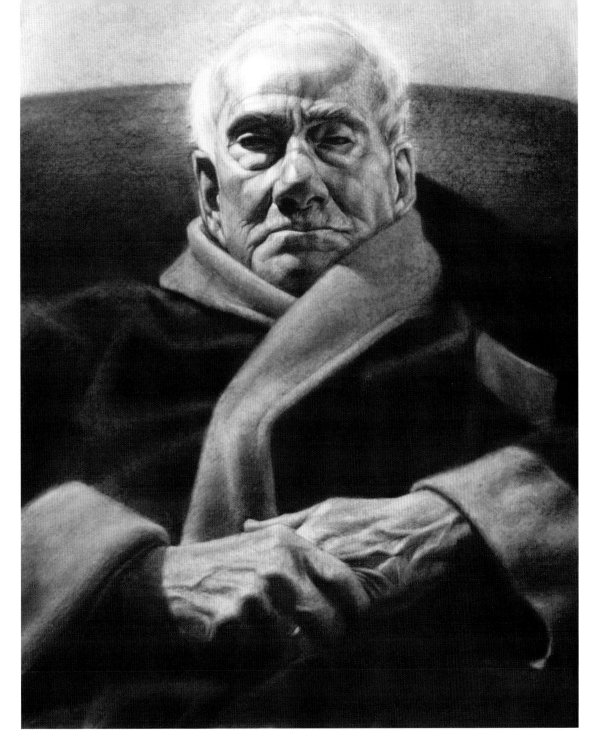

祖父｜阿爾伯特·拉莫斯
材料：炭筆、無酸硬紙板
尺寸：102cm×76cm

這是我已故祖父的肖像。他是我見過的最有趣的人之一，我非常想念他。這幅畫源於一張多年前拍的老照片。開始創作這幅作品時，祖父生活在西班牙，而我則住在舊金山。繪畫時，我首先確立了構圖，然後在大號信封袋大小的區域內勾勒出準確的人物比例等基本資訊，接著我又描畫出大的形體，最後再對畫面的焦點部分進行細節刻畫。

繪畫是每一件優秀藝術作品的基礎。——阿爾伯特·拉莫斯（Albert Ramos）

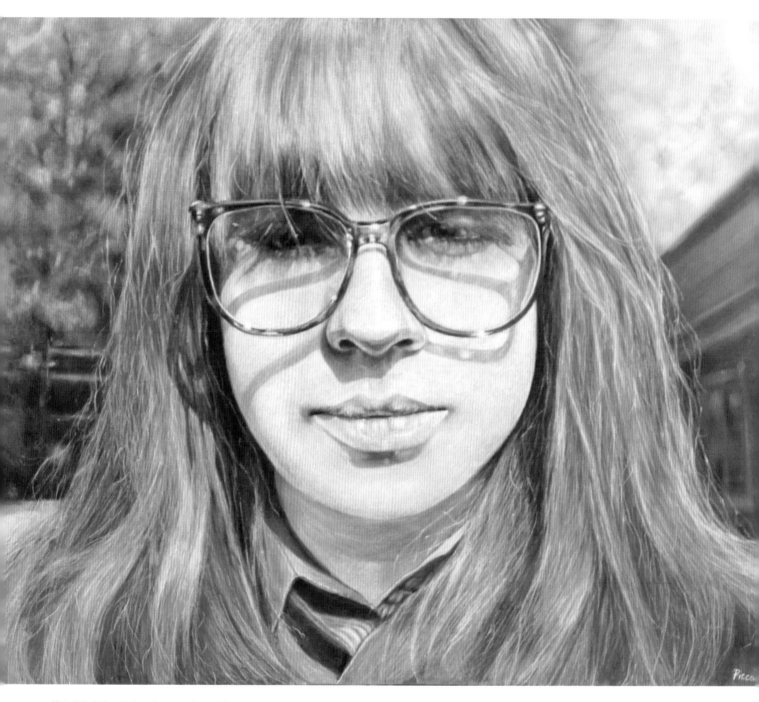

戴眼鏡的女孩 | 珊卓・皮可尼・布里爾（Sandra Piccone Brill）
材料：黑白炭精筆、柳炭條、鉛筆、灰色底漆畫布
尺寸：51 cm×76cm

我女兒摩根（Morgan）在她高中最後那年，自拍了一系列的照片。其中，我對這張照片最感興趣，因為它展現了女兒的個性和幽默感。她平時並不戴眼鏡，不過這副眼鏡卻很適度地凸顯了她的眼睛，那一點點的調皮淘氣，讓我深深著迷。我開始創作，並選擇了很大的灰色底漆畫布進行繪畫。我先畫出了陰影區域，然後再畫出了高亮光區域。不僅如此，我還用交叉陰影線精細地繪製出畫面的暗部和亮部。最後，在加深暗色調過程中，我逐步使用素描用固色噴膠，使畫面逐漸達到某種深度，當然還要保留畫面中大部分的中間調，以保持少女青春面孔的柔嫩膚質。

繪畫是我所有作品的基礎。——費利西亞・福特（Felicia Forte）

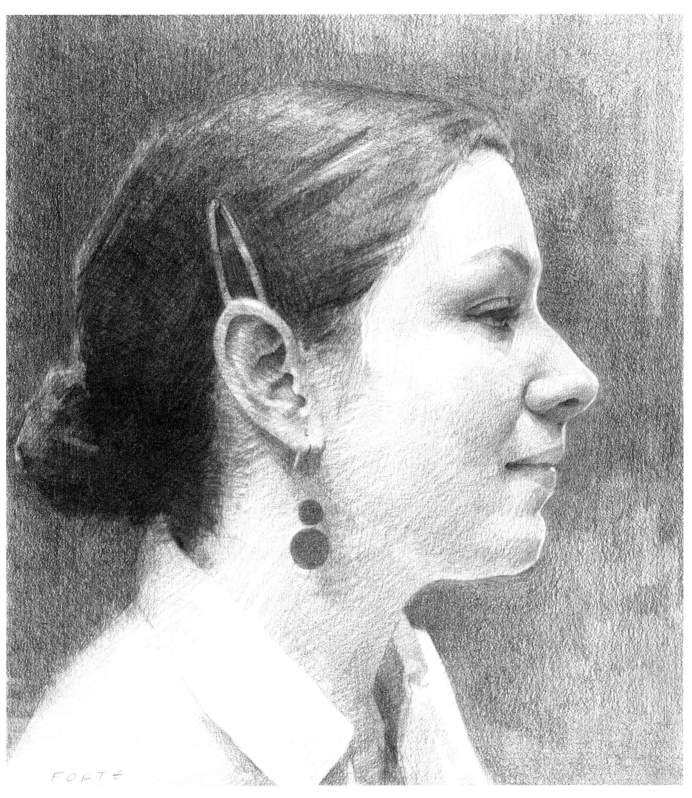

女侍者 | 費利西亞・福特（Felicia Forte）

材料：石墨鉛筆、斯特拉斯莫爾400系列紙

尺寸：25cm×20cm

來自奧康納（O'Connell）家族的收藏

《女侍者》是我為朋友凱莉・奧康納（Keri O'Connell）畫的肖像，從某種意義上來說，這也是一幅自畫像。一直以來，我都是用當服務生賺來的錢來支撐我的藝術創作。做服務生時，我遇見了凱莉，而這幅畫正代表了一個轉戾點：我脫去了圍裙，專注於我的藝術創作。在這張小小的畫作中，我特意保留了一些自己的特質。在繪畫《女侍者》這幅作品時，我使用了0.5mm的柔性B型自動鉛筆，並將其繪製在斯特拉斯莫爾400系列的畫紙上。我花了大約20個小時才完成這幅作品。

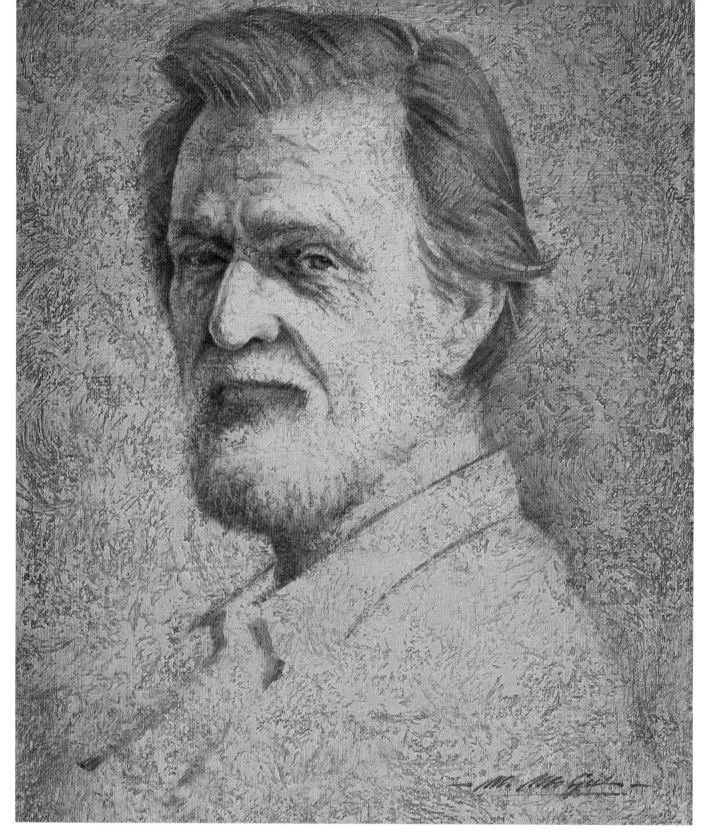

厄比· 布朗的肖像 | 邁克·艾倫·麥奎爾（Michael Allen Mcguire）

材料：淡赭色油畫顏料、白色基底的亞麻布

尺寸：46cm×36cm

來自厄比· 布朗的收藏

這是我的好友兼早期繪畫老師厄比·布朗（Irby Brown）的肖像。厄比和我經常會開車到聖達菲附近的小溪、平頂山和高山草甸等處，現場創作油畫的草圖。厄比幫我找到了繪畫的竅門，即如何用藝術家的眼光去準確觀察和演繹風景。有段時間，我們覺得互相繪畫對方的肖像是一件很有趣的事，於是他畫我，然後我畫他。我原本打算在褐色的草圖上再添加些其他顏色，但最終，我還是喜歡那最初淡彩的模樣和感覺，於是決定不再做任何添加。我將畫作展示厄比，至今他仍把這幅畫掛在他的畫室中。

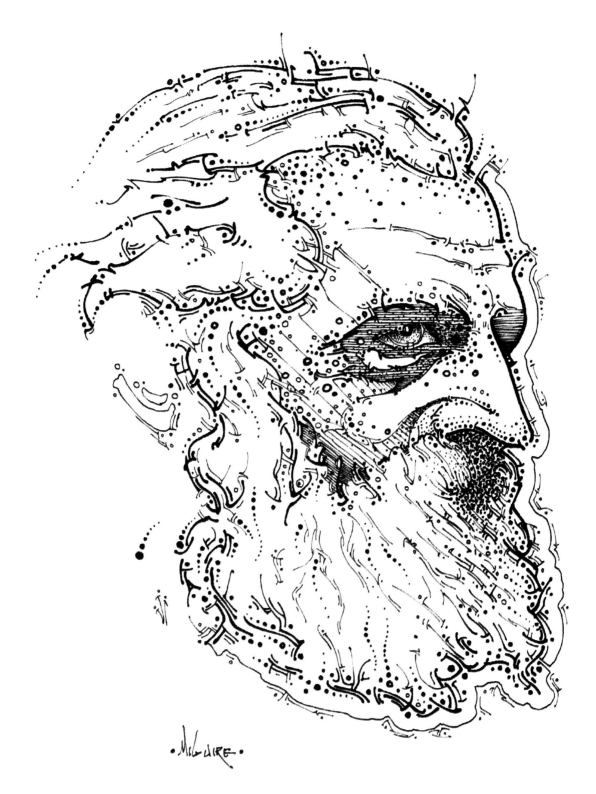

由尼古拉斯先生肖像畫中繪畫元素所展現的活躍精神能量（又名尼古拉斯）I 邁克・艾倫・麥奎爾

材料：鋼筆、墨水、紙

尺寸：18cm×13cm

這幅作品象徵了存在於我們世界中的物理現象和形而上學。繪畫時，每一個神奇的細胞、分子和原子都在留白的空間裡，魔幻地跳躍舞動著，並不斷調整著其間的疏密。從遠處看，這就是一幅肖像作品，不過若是靠近去審視這些線條、點和圓圈的話，那就是些毫無主題的抽象符號了。

繪畫會讓你接觸到“有趣的方寸之間”，並將它傳播到世界各地。——邁克・艾倫・麥奎爾（Michael Allen Mcguire）

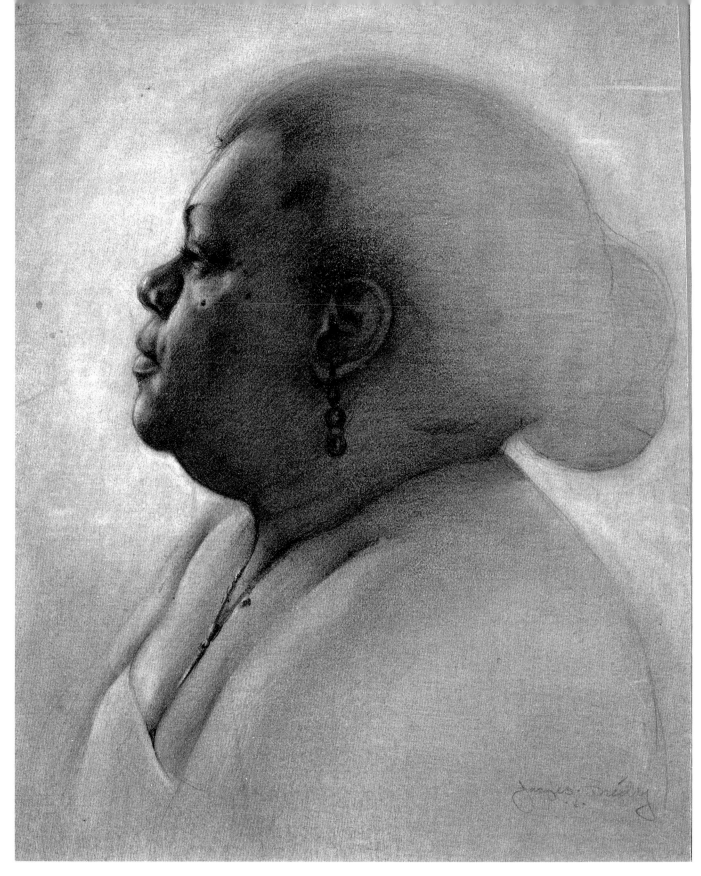

柔柔 | 雅各・布列德（Jacques Bredy）

材料：鉛筆、布里斯托爾厚畫紙

尺寸：25cm×20cm

該作品完成於畫室，是一幅寫生繪畫，主角是我的母親。我在紙上刷了一層慣用的色調，它是由油性粉彩
棒粉末和壓克力顏料混合而成的。這種混合顏色幫助我凸顯出畫面中的高光區域，並巧妙地融合了各個色
階，以達到一種柔和的效果。

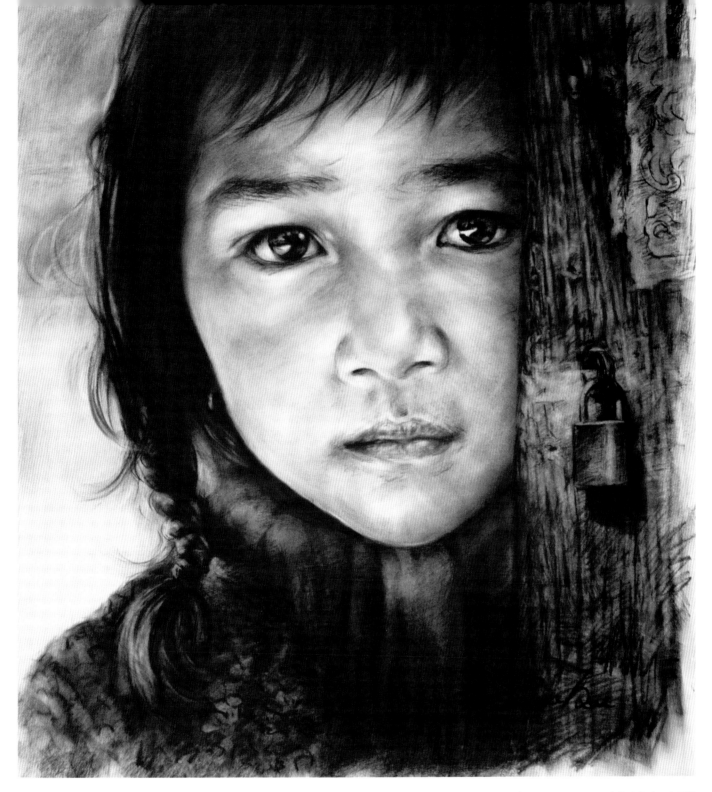

膽怯的女孩 | 竇果樂
材料：炭筆、白色光滑紙
尺寸：46cm×38cm

這幅作品源自一張照片。對著照片，我畫出了淺淺的草圖，並最終完成了畫作。繪畫時，雖然我只使用了一種色調的炭筆，但混合技法幫助我營造出豐富的畫面效果。我更專注於女孩的眼睛部分，也賦予了更多的細節，我仔細描繪女孩瞳孔的光芒，表現出她內心的膽怯。女孩光滑的小臉與門上粗糙的筆觸形成了鮮明的對比，她那蒼白的肌膚更映襯出烏黑的眼睛，這一切的一切，賦予了畫面一種生動有力的質感。

繪畫是內在靈魂的表達。——竇果樂（Guo Yue Dou）

讓你的手指動一動 | 米爾娜・瓦克努
材料：印度墨水、水彩、壓克力、白色薄棉紙、熱壓水彩紙、電話簿黃頁薄紙拼貼
尺寸：76cm×76cm

我拼貼36幅小畫完成了這幅作品基底，那36幅畫是我之前在電話簿黃頁上使用木製咖啡攪拌棒和印度墨水所創作的，然後我將薄綿紙貼附在了這36幅畫的上面，進行重新佈局。我用油性墨水繪畫了巨大的肖像，再為其塗上水彩和壓克力打底劑。我坐在辦公桌前拍攝照片，繼而用電腦攝影鏡頭配合Photo Booth軟體取得了畫面的最終效果。這幅作品是我自畫像系列中的一幅，我在創作過程中探索了網格格式，並以線條為主導、借由拼貼的手法融合多個圖像，完成了創作。

繪畫是真誠可靠的表達方式，沒有兩個人會畫得完全相同。——米爾娜・瓦克努（Myrrna Wacknov）

豁達的亞歷克斯 | 凱文・克萊默
材料：石墨鉛筆、白色裱紙板
尺寸：102cm×76cm

畫人物肖像時，人物個性特徵的表現是繪畫的關鍵。為此，我拍攝了一些高清照片，以幫助自己可以將人物畫得更自然一些，更能體現出人物的個性特徵。在這幅作品中，女孩戴著父親的眼鏡，穿著復古風的連衣裙，很生活，也很有趣味。《豁達的亞歷克斯（Big Alex）》的創作靈感源於查克・克洛斯（Chuck Close）的作品，他因其巨大寫實的肖像畫而聞名。我採用他的方法，從徒手開始繪畫，然後再用51mm的網格輔助完成作品。這種技法讓每個方格都得到同等地重視，從而也獲得了更多的細節深度，而這在如此巨大的作品中往往是會被忽略的。

繪畫是對感知的發現。——凱文・克萊默（Kevin Kramer）

繪畫是以色彩和線條來表達主題。──肖恩·凡撤提（Shawn Falchetti）

乳白色的夢 | 肖恩·凡撤提
材料：色鉛筆、水溶性蠟筆、粗面固色紙
尺寸：51cm×30cm

我以一張拍攝於自然光下的照片作為參考，創作了這幅《乳白色的夢》。我選擇使用了粗面固色紙、普瑞馬色鉛筆和卡達水溶性蠟筆進行繪畫。我先用乾的蠟筆進行描繪，在此基礎上混合濕的畫筆繪製出了畫面的暗部。我先後使用了20種不同的色鉛筆描繪出了畫面的不同層次，並塑造出人物肌膚和睡衣的質感；同時，在粗面固色紙上的精細層次，又幫助我建立起彌漫在畫中的乳白色的光澤。

濕髮 | 喬納森·榮碩·安
材料：炭筆
尺寸：61cm×46cm

《濕髮》的創作源於生活，這是我畫畫的首選方法。我會先用炭筆勾勒出人物的大致比例；再用柳炭條進行繪製；接著再使用炭筆，畫出細節重點以及人物面部細微的變化；最後校稿、簽名、噴膠，固色畫稿。我在某次模特兒寫生課時，創作並完成了這幅作品。

繪畫是一門獨特的語言，每個人都可以輕鬆地閱讀和感受，卻不一定完全理解。──喬納森·榮碩·安（Jonathan Jungsuk Ahn）

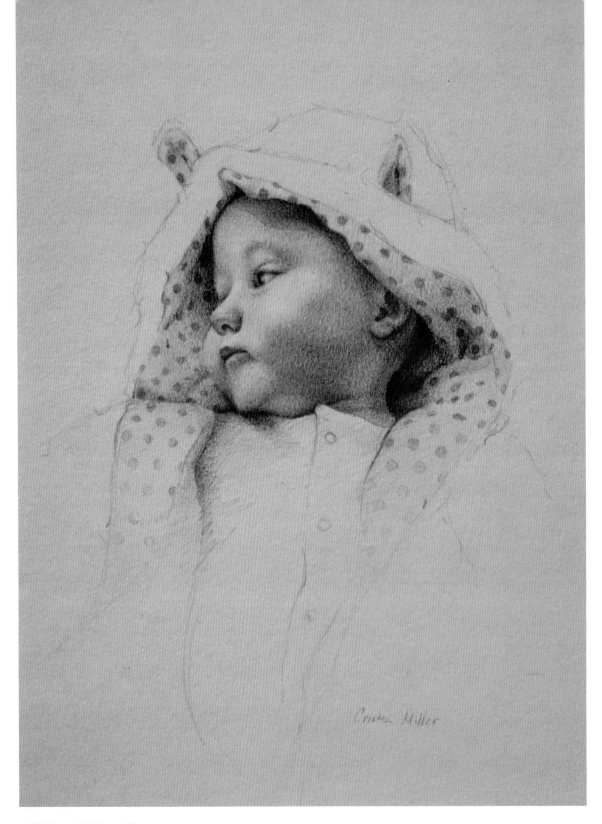

小約瑟芬 | 克莉斯汀・米勒

材料：石墨鉛筆

尺寸：15cm×10cm

我由一張4個月大的女兒照片開始了《小約瑟芬》（Little Josephine）的創作。
我希望可以將女兒畫得更傳神一些。我對畫面的其他部分做了簡單的處理，保
留了速寫草圖的效果，以此來突顯重點部分。臉部是畫作的焦點，因此我用了非
常多的層次表現。離畫面焦點越遠的地方層次越少，我以這種對比的方法完成了
畫作。從作品中你可以看出，畫面是從中心豐富的光影層次逐漸向週邊過渡的，
漸漸形成線條，營造了一種貼心溫暖的視覺效果。

繪畫是一切偉大藝術作品的靈魂。——克莉
斯汀・米勒（Cristen Miller）

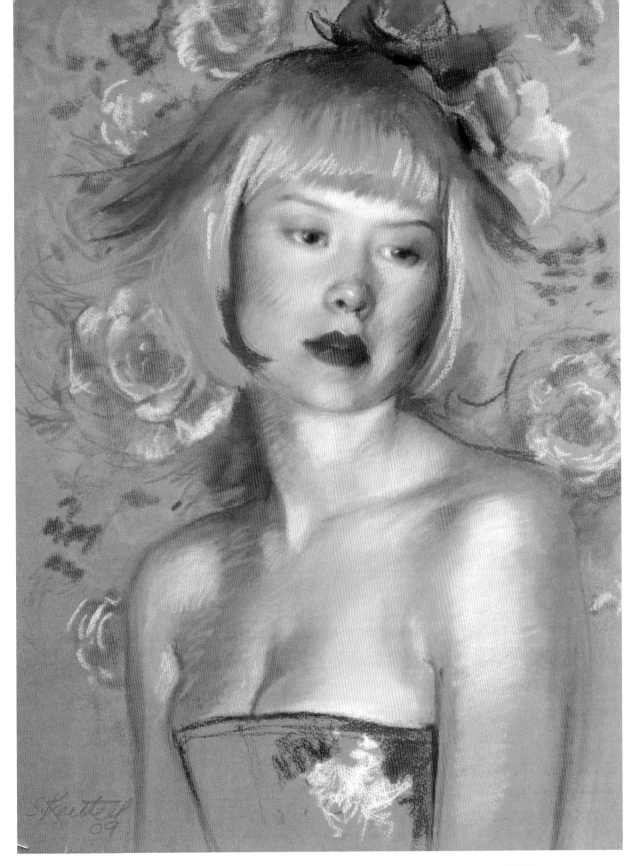

翡翠髮色的舞者 | 沙龍・科雷特爾（Sharon Knettell）
材料：粉彩筆、炭精棒、魯斯科比狐狸紅色手工布紋紙
尺寸：52cm×37cm

我非常喜歡精緻的手工繪圖紙。雖然，手工紙的質地不如機製紙來得規整，但它那特殊的質感、微妙的色彩、不易褪色的底色著實讓我心動。在這幅作品中，我以傳統的三色(紅、黑、白)素描出發，但融合了更多的現代色彩和意象。繪圖時，只要符合剎那間的想象，即使看著愚蠢，我都會欣喜若狂，甚至將幻想的東西全都揉進作品裡。《翡翠髮色的舞者》就是這樣的作品：一個穿著可愛的模特兒，一件完全源自於生活的作品。

凱特林 I 蒂莫西・揚

材料：炭筆、白色粉彩、康頌中度色調粉彩紙

尺寸：58cm×38cm

這幅作品源於照片。我首先勾勒了輕淺的線稿，以確保人物正確的比例關係，同時完成構圖。我十分關注全黑的陰影區域，並積極尋找一種能完全表現高亮光區域的合適力度。渲染是從眼睛處開始的，然後再以眼睛為中心慢慢擴展，依次完成其他各部分的繪製。凱特林（Kaitlin）是我的侄女，我很想將她的美麗和純真真實地表現出來。然而，在畫《凱特林》時，我卻意外地看到了一個嚴肅、成熟的小姑娘，她目光中滿是懷疑和輕率。所以，我特意選擇了比較正的角度來對她進行描繪，以配合小模特兒穿著的禮服和那時的姿態。

繪畫是一種具有想像力的語言。——蒂莫西・揚（Timothy W. Jahn）

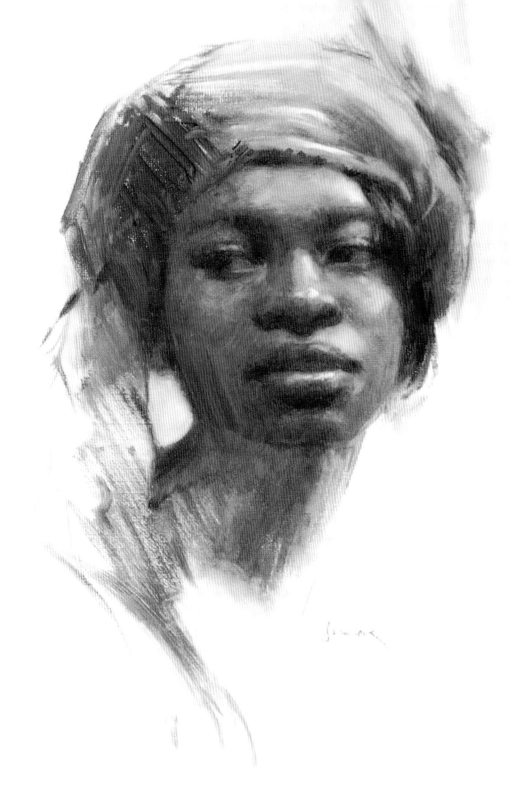

莉迪亞｜安吉拉・斯科瑞克

材料：淡彩油畫、亞麻布

尺寸：28cm✕20cm

好的繪畫一定源於好的構想。因此，在創作《莉迪亞》（Lydia）時，我就想用最簡單、最直接的技法來進行表現，於我而言，這種技法就是用透明的 油畫顏料來勾勒草圖。在繪畫前，我在顏料中混合了一些柯巴脂以加速顏料的乾燥時間。這幅淡彩油畫先是從中間調開始的；然後我用乾淨的抹布擦出了畫面的亮部，用畫筆完成了暗部。在作品《莉迪亞》中，我希望能夠表現出模特兒的自發性——那種美麗和對生活純樸的愛。

繪畫是一種語言，一份歡樂而辛勤的工作。——安吉拉・斯科瑞克（Angela Sekerak）

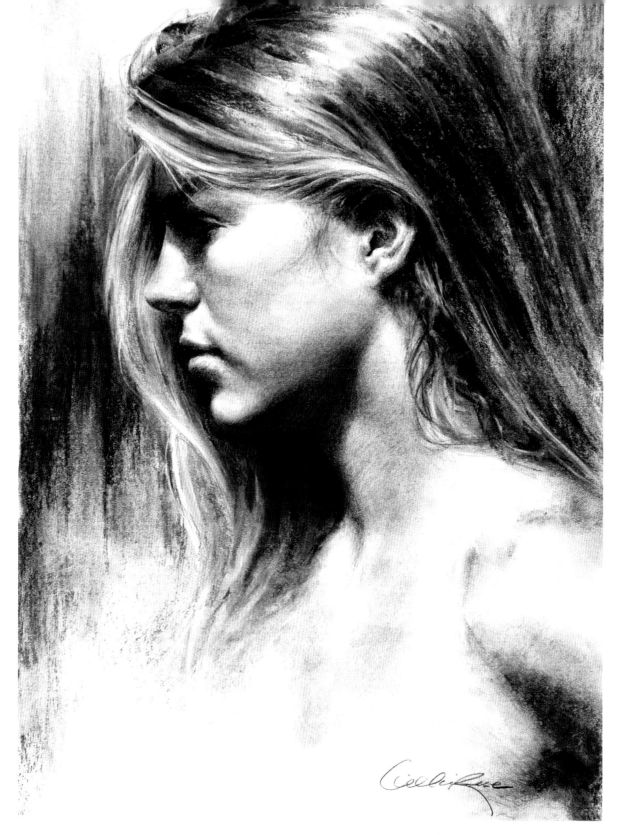

生命中的某天 | 威廉・羅斯

材料：炭筆

尺寸：53cm×38cm

我創作了《生命中的某天》，這是我完成得最快的一件作品。那時，我正要參加某畫廊的一個展覽，需要在開幕式前提交一件完整的作品。畫的靈感源於一周前戶外課程中捕捉到的鏡頭，我非常投入、忘乎時間地連續畫了3個小時，用粗壯的柳炭條，聽憑直覺本能地進行了創作。艾琳是引人注目的主角，她是藝術史專業的學生，也是一個必將繼續激發我創作靈感的女人。

繪畫是透過藝術家眼光進行的真情表達。——威廉・羅斯（William Rose）

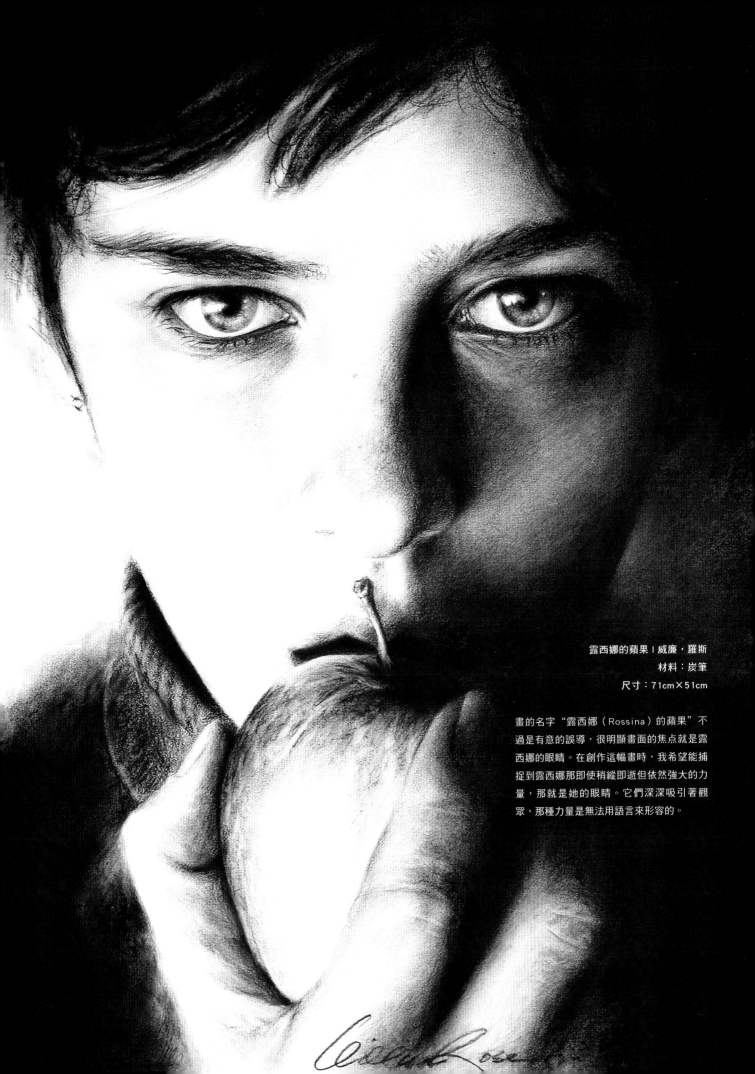

露西娜的蘋果 | 威廉·羅斯
材料：炭筆
尺寸：71cm×51cm

畫的名字"露西娜（Rossina）的蘋果"不過是有意的誤導，很明顯畫面的焦点就是露西娜的眼睛。在創作這幅畫時，我希望能捕捉到露西娜那即使稍縱即逝但依然強大的力量，那就是她的眼睛。它們深深吸引著觀眾，那種力量是無法用語言來形容的。

荷莉的側面像 | 李・西姆斯（Lee Sims）

材料：炭筆、斯特拉斯莫爾水彩紙

尺寸：16cm×18cm

在每周一次的繪畫課程中，我創作了這幅快速的肖像素描。模特兒是演員，她保持了這個姿態大約10分鐘。在印象中，她是個有主見的、聰慧的女人，會毫不猶豫地說出自己的想法。因此創作這幅炭筆畫時，我也變得非常大膽（就像她那樣），同時我選擇了在這種有紋理的紙張上進行描繪，我認為這更能凸顯出她的個性。

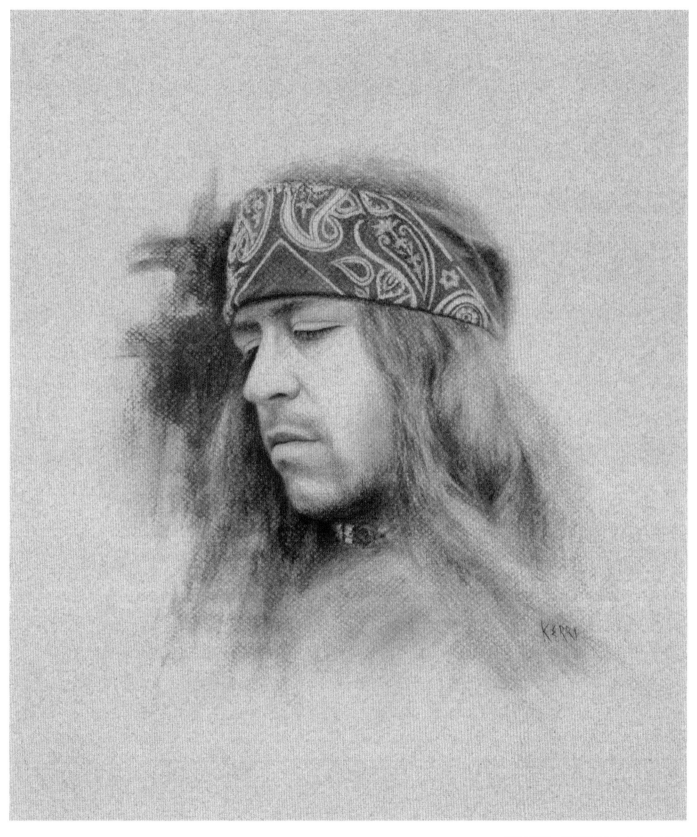

里奇｜凱麗・麥考利夫（Kerri Mcauliffe）
材料：炭筆
尺寸：33cm×33cm

里奇（Richie）是一位音樂家，也是詩人。他的面部特徵顯露出美國原住民的基因遺傳，並且映射出一種寧靜的情感力量。在這幅肖像作品中，我想捕捉的是他那既陷入冥想狀態，又略帶敏感的表情。我拍攝了一系列的照片作為參考，特別是他那頭戴方巾的模樣——頭巾適足以映襯出他的個性。繪畫時，我使用柳炭條和木炭筆進行描繪，並用軟橡皮提升亮部，用小擦筆融合了畫面的各個層次。

鋼琴老師｜辛迪・阿甘

材料：石墨鉛筆、熱壓水彩紙

尺寸：28cm×18cm

於我而言，對表情的捕捉與繪畫技法同等重要。這次我主要是描繪了鋼琴老師那快樂的表情，那是在演奏會上她對學生的應答。為了獲得正確的人物比例和精確的相似度，我會經常翻轉畫布，與照片進行對照比較，並要求自己要客觀地看待作品。繪畫時，我選擇了熱壓水彩紙，因為它們很光滑，非常適合畫肖像，不僅如此，我還選擇了較柔軟的B型鉛筆進行描繪。之後，我用折疊面紙對畫面進行了層次的柔化和融合，並用軟橡皮擦出了高亮光區域。

繪畫是一切的開端。── 辛迪・阿甘（Cindy Agan）

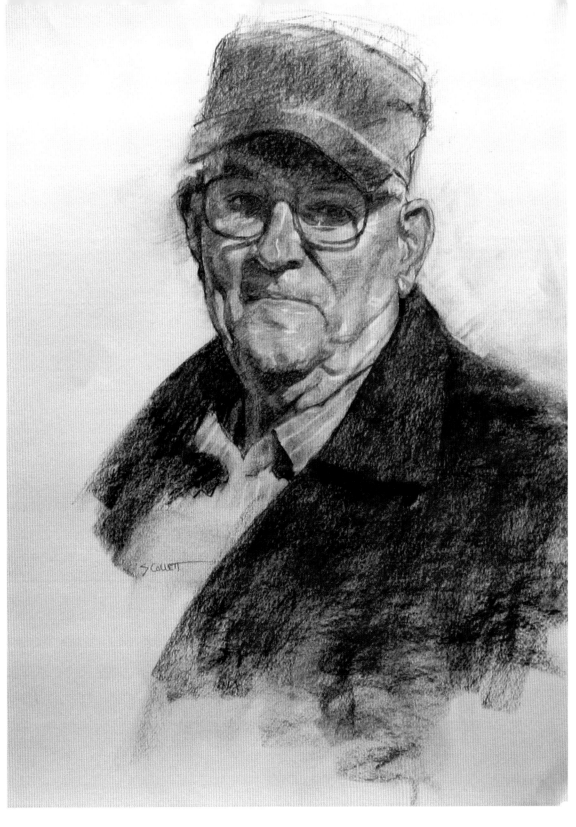

轉乘站的管理員 | 山姆·科利特
材料：柳炭條、里夫斯版畫紙
尺寸：74cm×61cm

繪畫是我的生活方式。——山姆·科利特（Sam Collett）

我打算將《轉乘站的管理員》完成一幅完整的作品，而不僅僅只是畫正式作品前的習作。我相信素描也是某種意義上的繪畫作品，只是媒介略有不同罷了。這個模特兒是我家鄉約瑟夫轉乘站的管理員，而當時的轉乘站現在卻已成了當地的垃圾場。

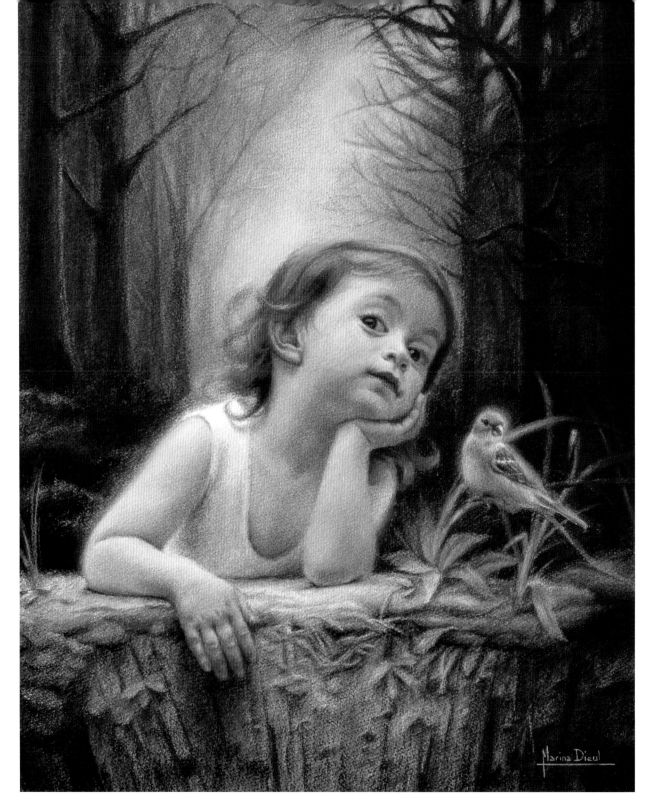

米內特｜瑪麗娜・丟

材料：炭筆、炭精棒

尺寸：51cm×41cm

來自恩里克・岡薩雷斯（J. Enrique Gonzalez）的收藏

創作該畫時，我所遇到的最大挑戰就是如何僅使用4種顏色就營造出豐富的色彩效果。我首先使用炭筆，畫出了暗部；然後選擇了一種冷紅色系的炭精棒，輕柔地表現出了人物的皮膚；接著在陰影區域，我繼續增加了更多的炭筆層次，以營造出一種寒冷的色調；最後我使用白色的炭精棒，畫出了畫面最明亮的部分。繪畫時，我嘗試創作了各種紋理質感，用小擦筆和拭淨布柔化了肌膚及頭髮的色調，並在畫面的前景中增添了粗顆粒的繪畫效果。

繪畫是一種足以將藝術發揮得淋漓盡致的媒介。——瑪麗娜・丟（Marina Dieul）

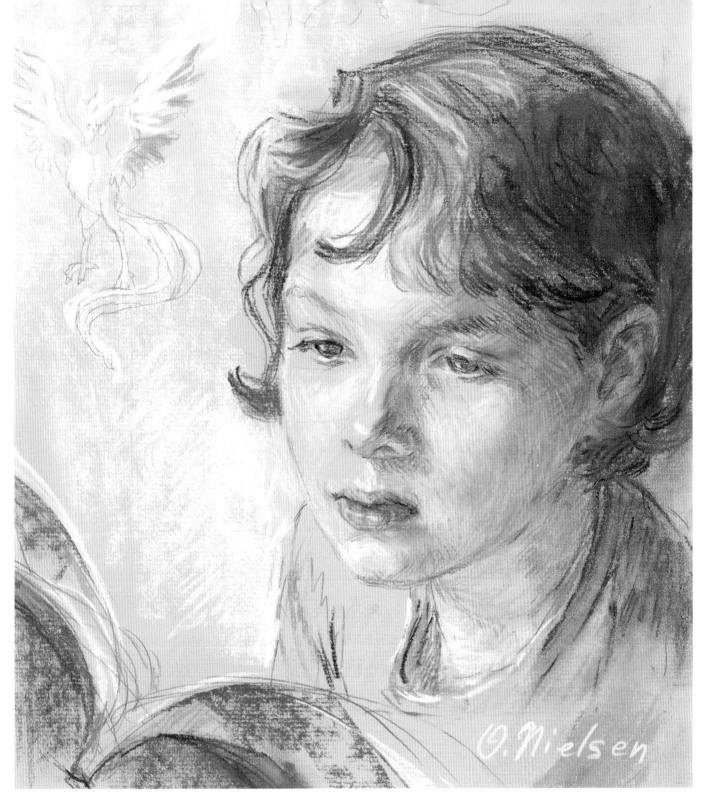

閱讀奇幻小說 | 歐嘉・尼爾森

材料：粉彩、有色粉彩紙

尺寸：38cm×30cm

繪畫是對人類的詩與美的映射—歐嘉・尼爾森

（Olga Nielsen）

這是我女兒的肖像，她正在讀一本最喜歡的奇幻小說。我想表現出她那專注和沉浸在奇幻世界中的樣子。這幅作品的繪畫靈感源自生活，而創作時，我則是經由記憶和想像來完成的。繪畫時，我選擇了康頌有色粉彩紙，並在其上輕柔地勾勒出草圖，用方形粉彩棒的尖角，完成了人物的比例關係及構圖。我習慣使用粉彩平坦的寬面來繪製暗部區域，用柔性的法國塞恩利爾粉彩，描繪出畫面的中間調和亮部區域。

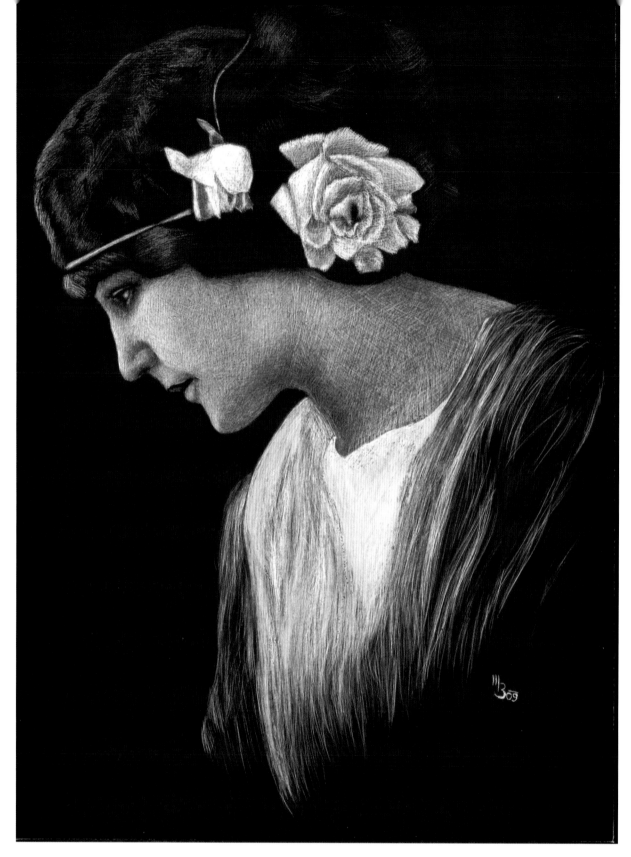

白玫瑰夫人 | 馬丁・保斯卡

材料：版畫刮板

尺寸：18cm×13cm

每當搜索參考照片時，我總是被那種能喚起我情感的、充斥著懷舊風格的照片所吸引，就如這張拍攝於上世紀的無名美女的照片。在刮版上表現人物的肌膚可以說是一種挑戰，然而，這樣的研究技法是非常有價值的，作品最終呈現出不可思議的紋理質感和柔和度。

繪畫不只是刮痕而已。──馬丁・保斯卡（Martin Bouska）

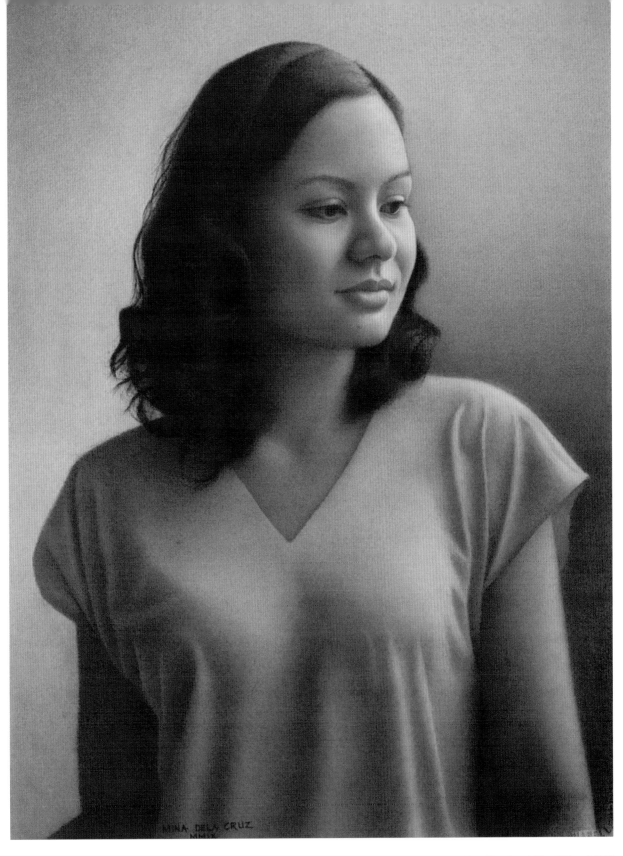

會心的目光 ｜ 米娜・德拉・克魯茲

材料：碳鉛筆、紙

尺寸：56cm × 38cm

繪畫是一種發現。——米娜・德拉・克魯茲（Mina Dela Cruz）

我由一張室外家庭聚會時所拍攝的侄女寶拉（Paula）的照片開始了創作。我被她那古典的姿態所吸引，並決定由此創作一幅正式的肖像畫。我希望畫出她面部表情的精髓，讓觀眾猜測是什麼引起了她的注意。這幅畫的絕妙之處就在於明暗的漸變以及嚴謹的結構。

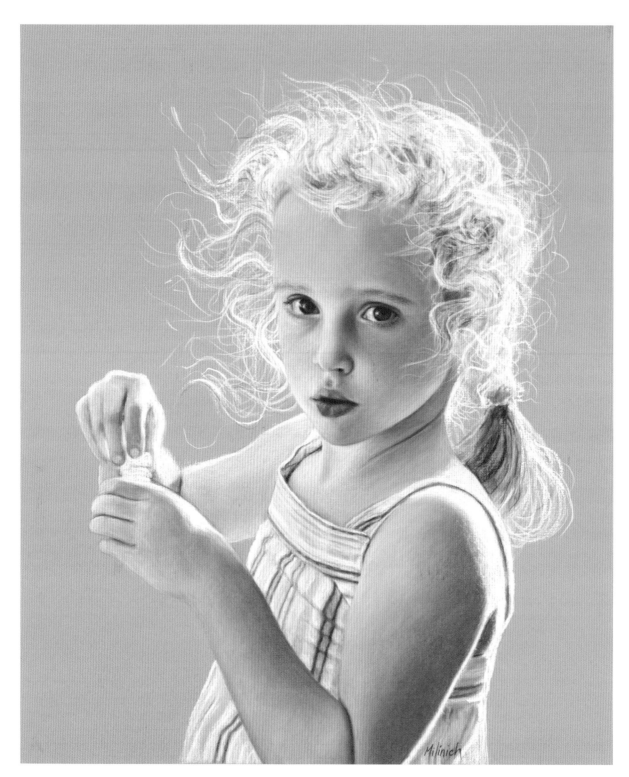

背光的天使丨艾倫・米利基

材料：炭筆、白色粉彩、斯特拉斯莫爾紙

尺寸：51cm×41cm

來自道格（Doug）和蘇珊・加德納（Susan Gardner）的收藏

在戶外自然的光線下，一張數位相機拍攝的快照，幫助我找到了繪畫的主題，並激發了我的創作熱情。在拍攝了一系列的照片後，我挑選了一張高光明亮、具有反射光和陰影的圖片作為素材開始了繪畫。我很喜歡那種瞬間沉思的姿態或者驚喜的表情，因為這是對主角毫無設防的精神世界的親密接觸。我從右側眼部開始畫起，然後在臉部混合使用了黑白兩色的炭筆。我的腦海裡至今依然能清晰記得那張生動的臉以及光線落在她臉上的位置。

繪畫是支撐我的力量——艾倫・米利基（Ellen E. Milinich）

考特尼 | 艾倫・米利基
材料：炭筆、白色粉彩、斯特拉斯莫爾紙
尺寸：46cm×36cm
來自尼克（Nick）和克里斯特爾・米利基（Crystal Milinich）的收藏

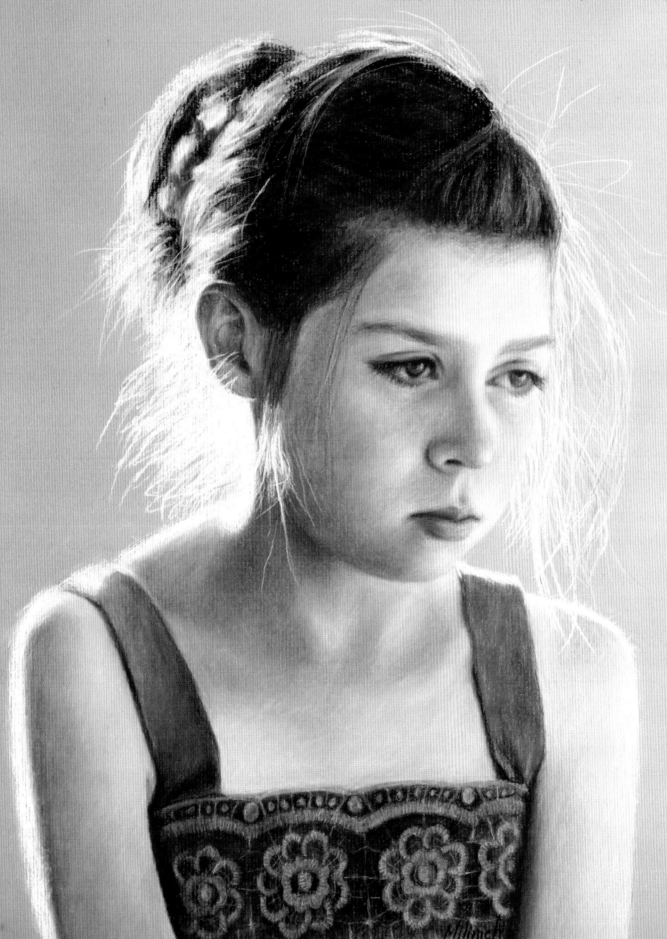

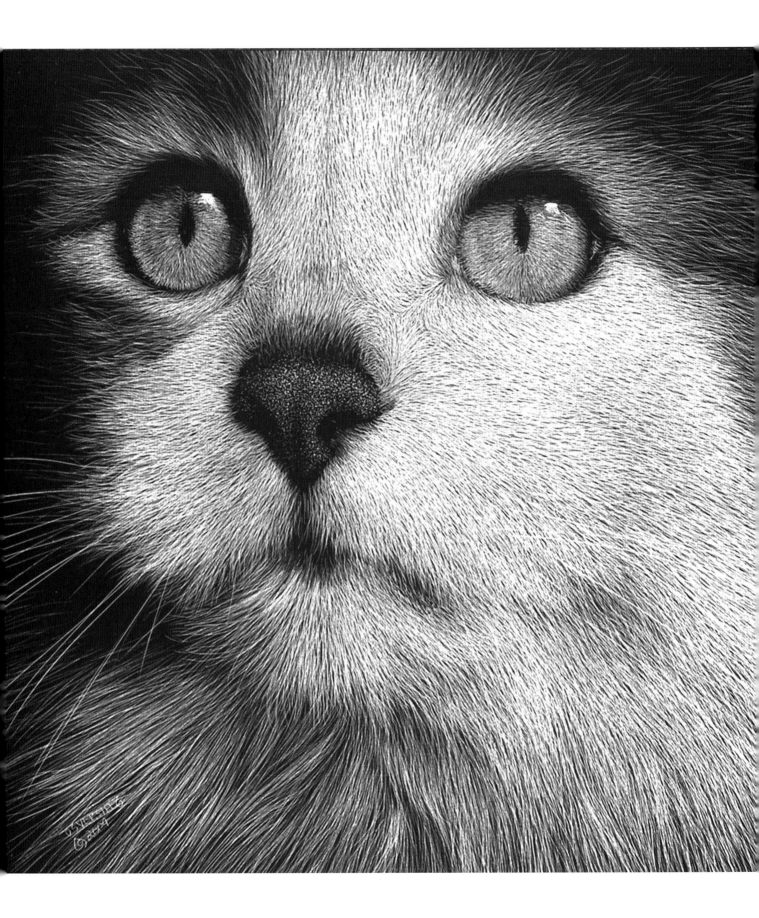

3 寵物

加思 | 戴安娜· 沃斯提吉（Diane Versteeg）

材料：版畫刮板

尺寸：9cm×9cm

加思（Garth）是一隻我養的貓。在進行刮版創作時，這隻貓堅持爬到了
我的膝蓋上，並用頭枕著我的胸口睡覺，好溫暖啊！

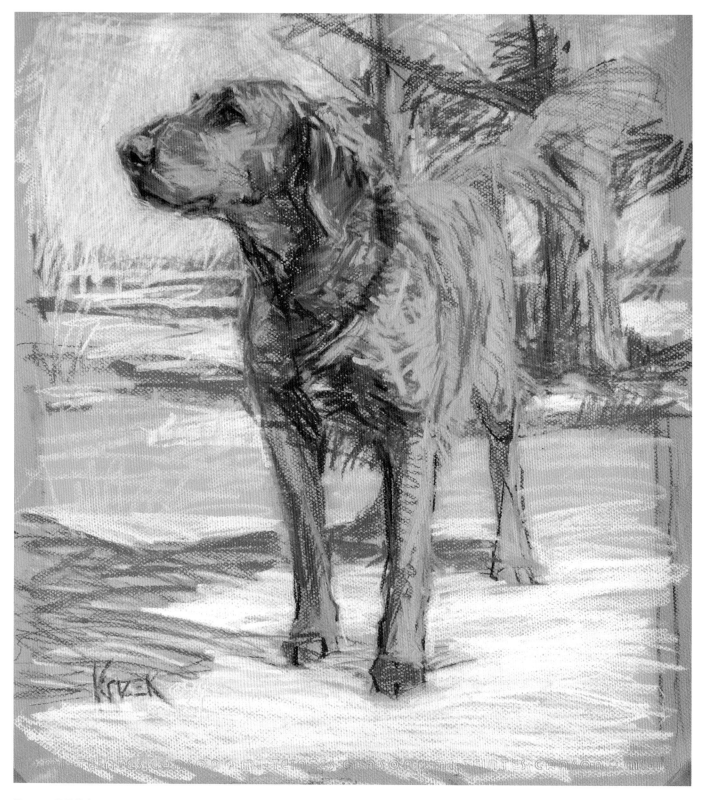

等一下，那是什麼？| 唐娜·克里澤克
材料：粉彩、鏈紋紙
尺寸：46cm×41cm

點畫法非常適合畫在具有專門紋理的粉彩紙上。繪畫時，粉彩既可以畫在紋理凸起的地方，也可以在紋理凹陷的地方刻意留白，露出紙張原本的顏色。不僅如此，有時我們還會將凹陷與凸起的部分同時填滿或僅將凹陷的部分填滿等等，這樣凸起的斑點或純色的小點會給人一種彼此相鄰、極具視覺韻律的感覺。繪畫中這種韻律將十分有利於表現動感的生活，就如你所看到的：一隻小狗停了下來，牠正在用鼻子搜尋著什麼呢？

繪畫是一種採集和在畫紙上的表達。——唐娜·克里澤克（Donna Krizek）

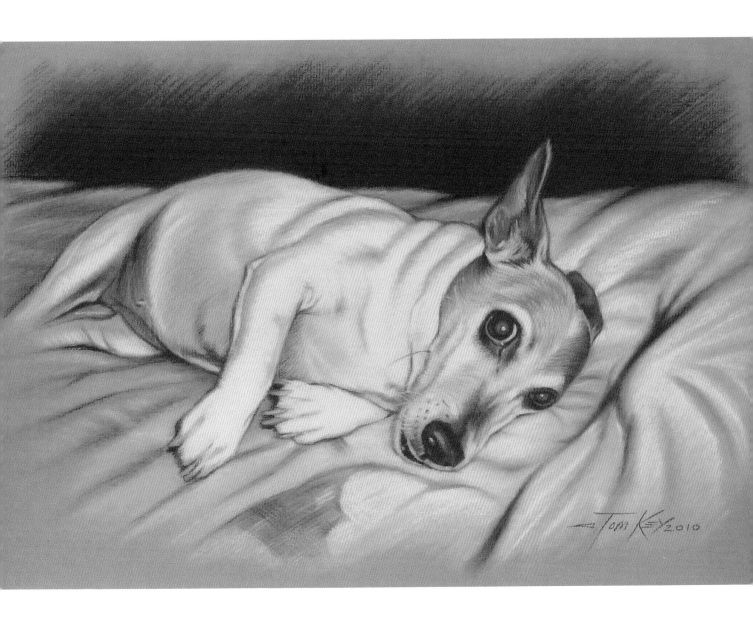

克萊奧 | 湯馬斯・基
材料：康特筆、色粉筆、斯特拉斯莫爾有色紙
尺寸：30cm×46cm

這隻是我女朋友的寵物犬克萊奧（Cleo）。克萊奧是克利奧帕特拉（Cleopatra）的簡稱，是按照照片來畫的。很遺憾狗狗在前一年就去世了。女朋友提供了一些狗狗的參考照片，而我唯獨喜歡這張——克萊奧的姿態是俯臥地注視著觀眾的。我非常努力地描繪了狗狗調皮有趣的眼神，也很樂於處理狗狗身上那極具紋理質感的細節，諸如皮毛、爪子、耳朵和鬍鬚等。繪畫時，我覺得最困難的，就是如何去平衡地躺著的床罩和黑暗背景的關係。我認為在非常明亮的主題後面，加上暗部表現，可以讓狗狗更傳神地躍然紙上，並凸顯出牠的黑眼睛，當然，為了這個效果我花了很多功夫。

繪畫是將創作主題的本質提煉萃取至最簡單、最直接的形式。——湯馬斯・基（Thomas Key）

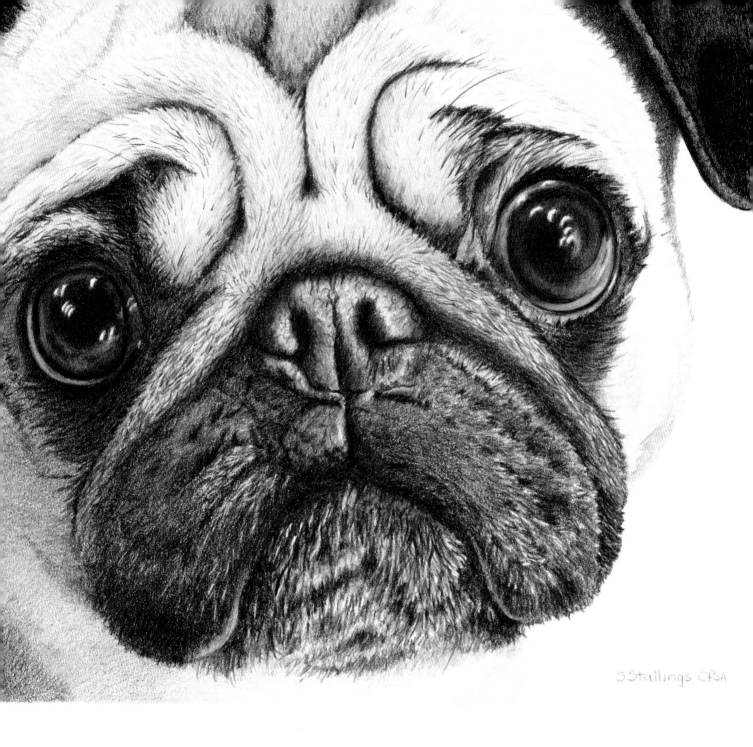

準備好了嗎？｜雪莉・斯托林斯（Shirley Stallings）

材料：色鉛筆

尺寸：33cm×36cm

我繪畫的主題非常廣泛，從野生動物到靜物，乃至世間的一切。不過，我最喜歡的主題仍然是家人、人類或其他。誰知道哈巴狗能不能識別《準備好了嗎？》畫中的表情呢？我所有的作品都是由照片開始創作的，不過畫前翻閱照片只是為了尋找靈感，而不是一味地去複製和臨摹。雖然，色鉛筆是一種慢速媒材，它所表現的作品是否成功與照片本身的逼真自然息息相關，但我仍希望我的畫作能夠超越照片，給人以更多的啟迪。

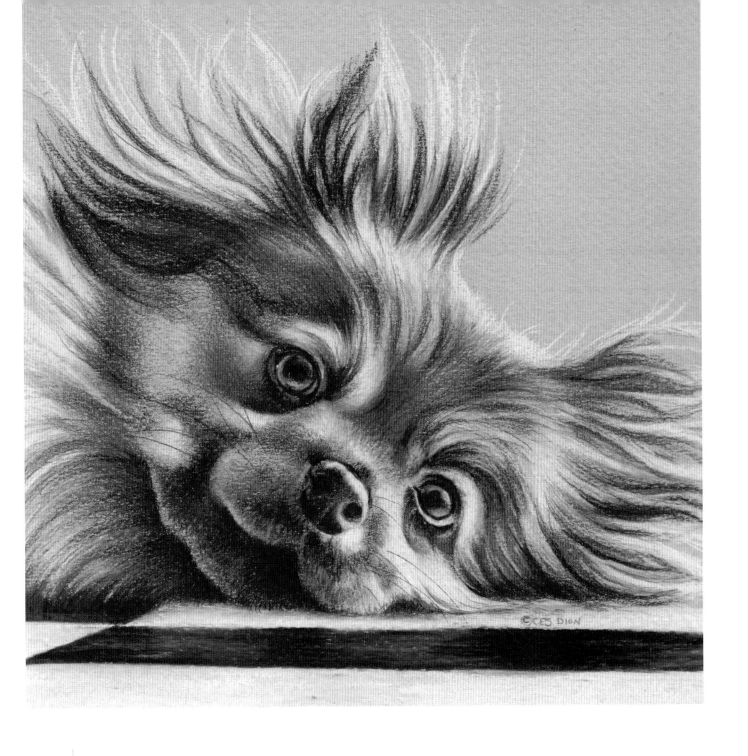

繪畫是我的方式，我以繪畫在日常生活中頌揚上帝之美。——克莉斯汀・迪翁（Christine E.S. Dion）

伊莎貝拉 | 克里斯汀・迪翁
材料：色鉛筆、法布里亞諾的提香粉彩紙
尺寸：14cm×14cm

我為伊莎貝拉（Isabella）拍攝了上百張非常規視角的照片，那時牠正趴在廚房的地板上休息。自然光照射在牠的身上，柔和、溫暖。在處理好畫面的細節後，我將畫作轉印到了粉彩紙上，在其基礎上描繪出了高光，以保持亮度。我選擇使用法布里亞諾的提香粉彩紙進行描繪，這種紙非常適合用來表現寵物肖像作品，因為紙張精美的顏色可以豐潤動物的毛髮色彩，其表面紋理也更易於營造色鉛筆的豐富層次。

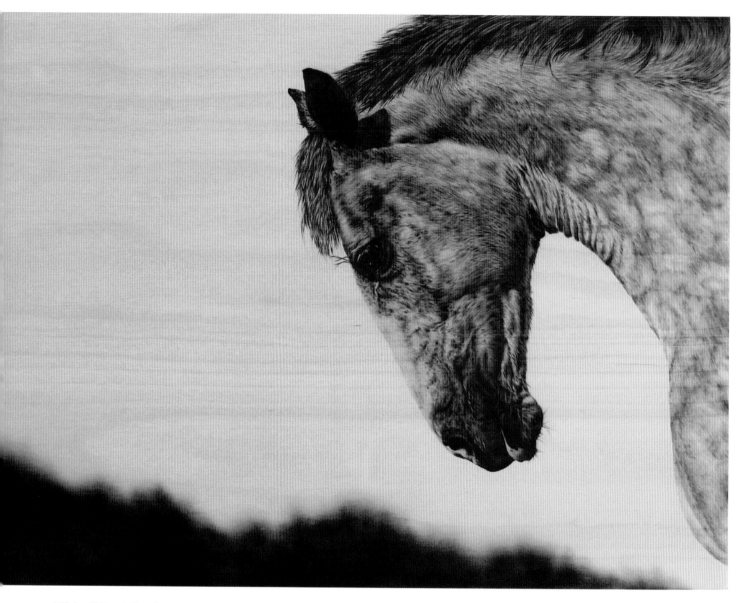

在遠方｜茱莉·本德爾（Julie Bender）

材料：楓木、烙畫

尺寸：30cm×41cm

來自雷蒙德（Raymond）和特里·諾頓（Terry Norton）的收藏

《在遠方》的創作靈感源自一張打動人心的照片，我希望以此來喚醒觀眾的感官，注意到過去和未來之間的視覺對比。我畫了匹沉思的馬，牠彷彿在追思過去那些青春歲月，那時牠正踏上了嚮往美好未來的旅程。作品中完美的細節是由輕微加熱工具輔助完成的，工具一旦接觸木材，木材就會逐漸變暗，以此營造出豐富的褐色層次，使作品更完整。輕靈的線條、流暢的筆觸、微妙的陰影，在斑駁的皮毛和褶皺的脖子處會愈加顯得清晰明顯。我將該技術定義為"熱繪畫"。

奧利｜凱瑟琳·蒙哥馬利

材料：色鉛筆、有藝術光譜固色底漆的無酸板

尺寸：23cm×17cm

來自吉納維夫·威爾遜（Genevieve Wilson）的收藏

繪畫是我生命中不可或缺的一部分。——凱瑟琳·蒙哥馬利（Kathleen Montgomery）

我的繪畫通常源自生活，如果需要也會拍攝一系列的參考照片，並由此最終完成畫作。在此，我畫了侄女的寵物奧利（Ollie），一隻迷你的雷克斯兔，參考照片拍攝於喬治亞州。我畫了俄亥俄州的雲杉樹作為背景。固色底漆紙的磨砂表面，有利於色鉛筆描繪出豐富的層次，而厚紙板則承載了鉛筆筆尖的壓力。我喜歡畫人和寵物的肖像，並嘗試表現出他們的內在個性。這始終是挑戰，而我永不厭倦！

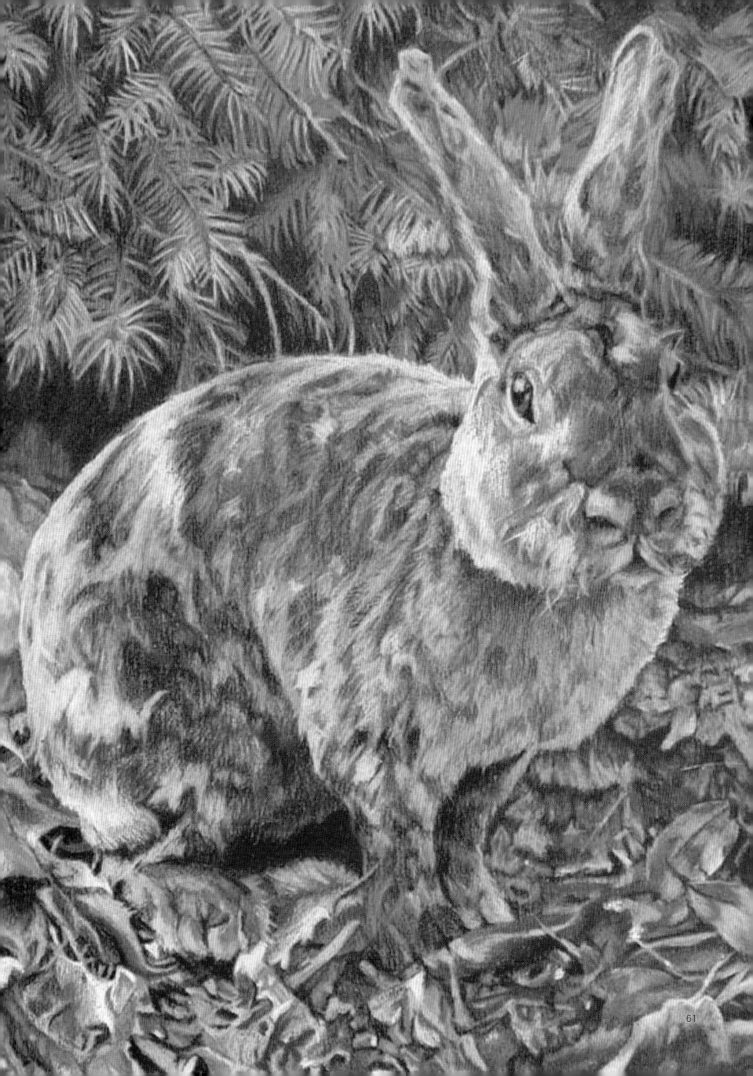

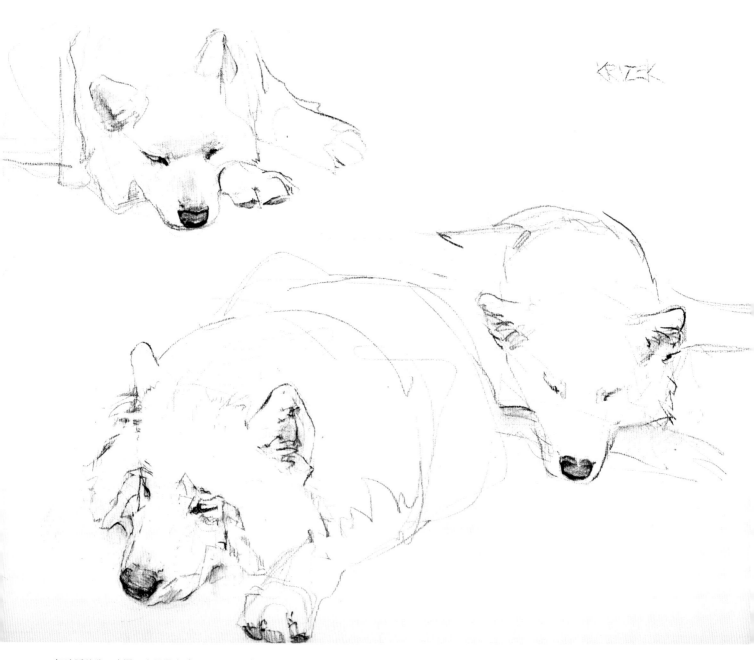

打瞌睡的狗 | 唐娜・克里澤克（Donna Krizek）

材料：炭筆、條紋紙

尺寸：46cm×61cm

在混沌中找出秩序，這是藝術家的工作，接下去讓我們再來考慮一下，秩序、努力和傳達之間的關係。這次的任務是畫三隻大白狗，一隻公的，兩隻母的薩摩耶犬，每隻都應各具特色。這是一幅寫生木炭畫，因為狗狗的午睡不會太久，所以一定要抓緊時間，快速地將狗狗的姿態和神情描繪下來，而條紋紙的效果也增添了不少畫意。

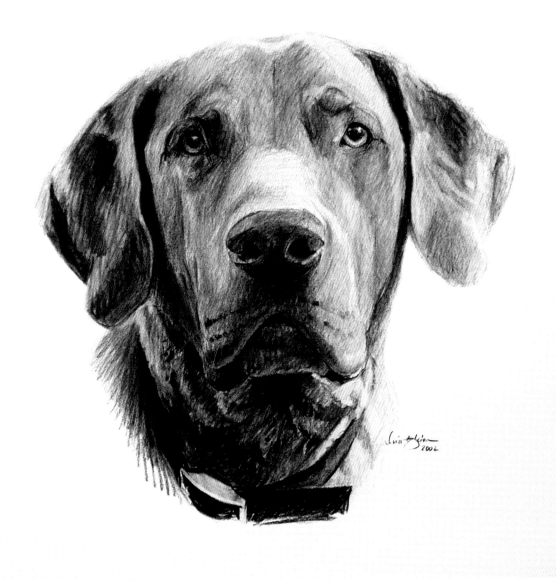

曼卡｜麗莎‧葛蘭‧喬納斯

材料：柳炭條、象牙白色的拉娜紙

尺寸：46cm×51cm

來自喬恩（Jon）和達納‧利博可斯（Dana Lebkisher）的收藏

曼卡（Manka）是一隻美麗的、大型的、巧克力色的拉布拉多獵犬。牠是隻溫和的大狗，一直極富耐心地坐著讓我拍攝。我喜歡參酌照片去繪製狗狗的細節，原因是顯而易見的。除了可以得到恰當的角度進行描繪外，還可以慢慢地、仔細地去觀察其習性。我為狗狗畫肖像已經有10多年了，可以肯定地說，沒有兩隻狗是一模一樣的。基於上述觀點，我非常仔細地觀察著每隻狗的眼睛，我可以從眼睛中區分出牠們的不同。對我來說，狗的眼睛就像在講述著牠們的故事一般深邃、富有內涵。

繪畫就如呼吸，是一種自我延伸的方式，我無法想像沒有繪畫的日子。——麗莎‧葛蘭‧喬納斯（Lisa Gleim－Jonas）

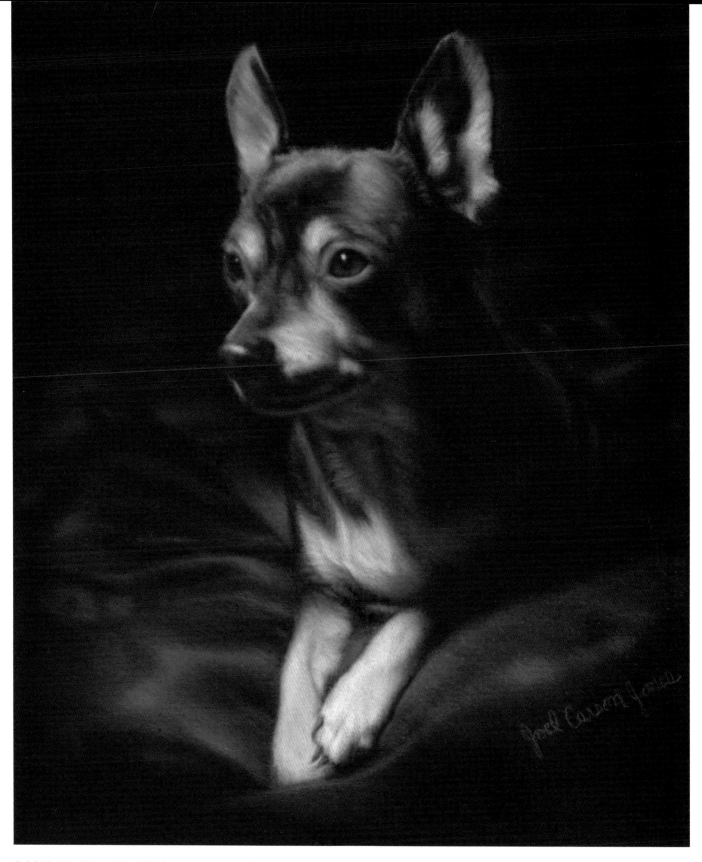

與山姆的5天｜喬爾・卡森・瓊斯（Joel Carson Jones）
材料：炭筆、天藍色的康頌中度色調紙
尺寸：30cm×23cm

這幅狗狗肖像畫是我給妻子的驚喜。畫的是我家的狗狗山姆（Sam），牠是我家的第3個家庭成員。繪畫時，我多年沒有運用渲染了，不過最終的效果卻令人吃驚。我是一名靜物畫家，不過在這次創作中，我非常享受與狗狗共同度過的5天。起初，我從參考照片開始創作，逐漸意識到這樣畫出來的畫作會冰冷匠氣、缺乏感情。於是，在最後2天中，我將山姆作為寫生模特兒進行創作，牠充分展現了自己的純樸情感和可愛天性，這也有利於我更易於捕捉了牠的每一個神情。

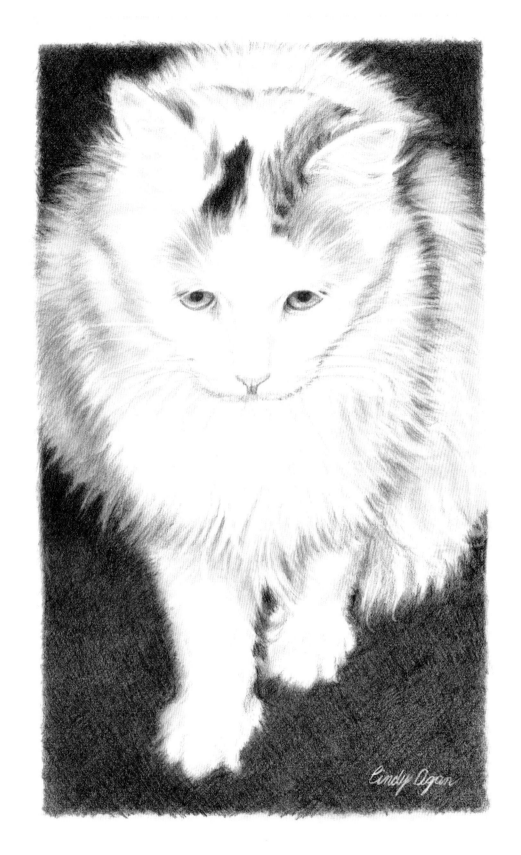

凝視 | 辛蒂·阿甘（Cindy Agan）
材料：石墨鉛筆、黑色鉛筆、熱壓紙
尺寸：28cm×17cm

繪畫中明暗區域的明確對比，對構圖來說是非常重要的。雖然，我盡了全力，但卻仍然沒能只用B型鉛筆就完成創作，所以，我又使用黑色鉛筆，進一步地加深了畫面中的暗部層次。在畫貓咪毛髮的部分時，我在重疊的髮梢和髮尖周圍採用了逆畫法；並用電動橡皮和軟橡皮擦亮鬍鬚，創建了強光區域；之後，我再用棉花棒(或塗眼影的海綿棒)和面紙將毛髮進行了柔化處理。此外，我還用交叉陰影線的方法描繪出了簡單的背景，使畫面更具層次感。

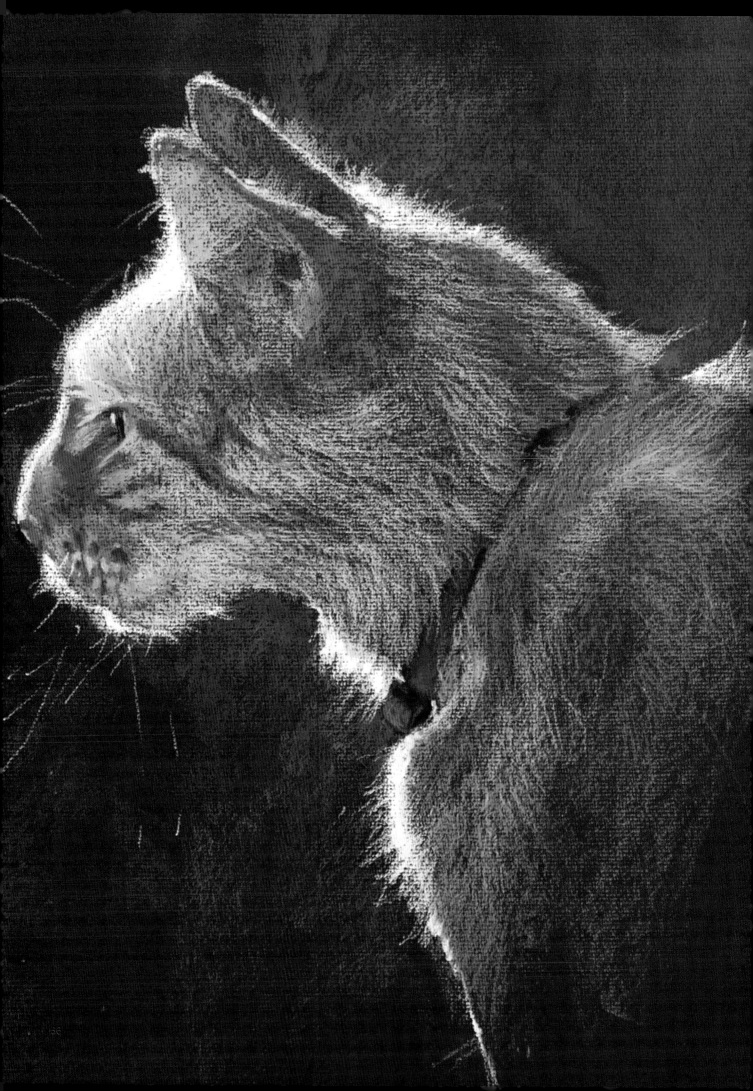

無名之馬 | 珍妮・諾里斯
材料：石墨鉛筆、熱壓水彩紙
尺寸：33cm×50cm

我依據照片創作了這幅《無名之馬》。近距離裁切式的構圖是為了集中表現 馬兒凝視目光中的親暱和強度。透過使用從6H到9B的鉛筆，我描繪出從亮到暗的豐富層次。我總是喜歡留白，而很少使用橡皮擦。我選擇使用了 300-lb.(640gsm)型的熱壓水彩紙，這主要是因為它們的厚度可以很好地承載筆尖的壓力，營造出豐富的層次。我最喜歡的繪畫主題是野生動物，我總是努力地捕捉著牠們的各個細節，而這也同樣啟發著我，要將牠們擺在首要的位置進行創作。

繪畫是一切！——珍妮・諾里斯（Jennie Norris）

羅茜的目光 | 雪莉・高尼・舍恩赫爾
材料：油性粉彩、斯特拉斯莫爾500系列紙
尺寸：56cm×46cm

我和夕陽之間坐著一隻叫羅茜（Rosie）的貓，牠是最早定居在這附近的貓。我被逆光照亮毛髮的光暈和透過貓身體的光線所吸引，情不自禁地想要描繪出這個場景。由於畫面需要強烈的對比和明亮的色彩，所以有時我會用油性粉彩來繪製層次豐富的亮部，並在紋理紙上一遍又一遍地薄塗，仿若油畫家使用釉彩薄塗技法那般。在其他區域，我更願意留白，以顯露紙張自身的質感，我非常認可這種觀念——繪畫畢竟是"在紙上"的藝術，就如繪畫是藝術家的靈魂一樣。那些發光的毛髮、亮部的高光，都是完工前最後的快樂渲染，並為每一幅作品加上了一個漂亮的感嘆號！

在致力建立個人風格後，繪畫成為藝術家靈魂的真實呈現。——雪萊・戈爾諾・舍恩赫爾（Shelley Gorny Schoenherr）

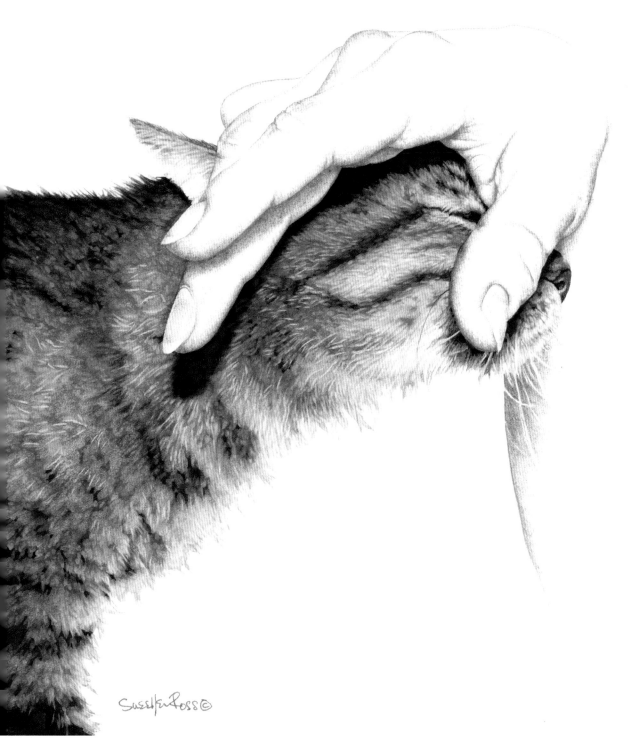

餵我的手｜蘇艾倫・羅斯

材料：印度墨水、水彩、色鉛筆

尺寸：20cm×20cm

來自南茜・克魯德（Nancy Kludt）的收藏

當我愛撫小貓的時候，當我用手輕壓牠腦袋的時候，牠的回應讓我歡喜不已。畫中的貓和手，都屬於我的一個朋友，正是她給了我很多寵物的照片。我用印度墨水、水彩和色鉛筆繪製了貓咪，而只用紅咖啡色色鉛筆表現了手。繪畫時，我會先用石墨鉛筆畫出速寫草圖，再用加了印度墨水的針筆加深暗部，並用水彩顏料從暗到亮地慢慢和緩推進，以使畫面更自然、更生動。

繪畫是我的每件藝術品中最重要的元素。──蘇艾倫・羅斯（Sueellen Ross）

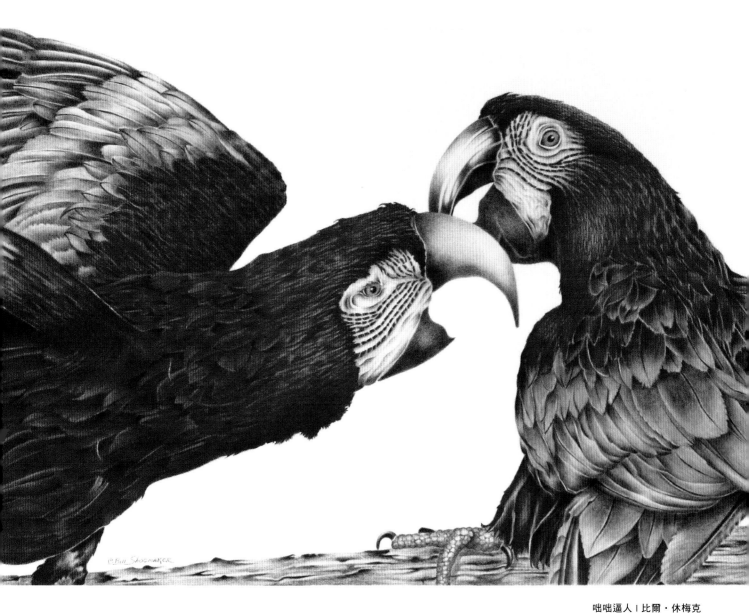

咄咄逼人 | 比爾・休梅克

材料：色鉛筆、阿齊斯熱壓紙

尺寸：30cm×43cm

我由一張金剛鸚鵡的參考照片開始了這幅作品的創作，牠的構圖深深地打動了我。照片中左側那隻金剛鸚鵡正沿著對角線運動，入侵了另一隻的空間，於是氣氛煞時緊張起來，而這也正是激發我創作靈感的關鍵。我認為細節的刻畫首先要有良好的參考資料。在繪畫時，我先勾勒出輪廓，再用多層牛皮紙覆蓋的方法描繪出鸚鵡的羽毛，直到我感覺滿意為止。我選擇了阿齊斯熱壓紙，因為它為我提供了很好的白度，同時，我還選用了順暢柔滑的瑞士卡達阿齊亮度色鉛筆完成了作品。

繪畫是知足的源泉，儘管我們生活在一個複雜的世界。——比爾・休梅克（Bill Shoemaker）

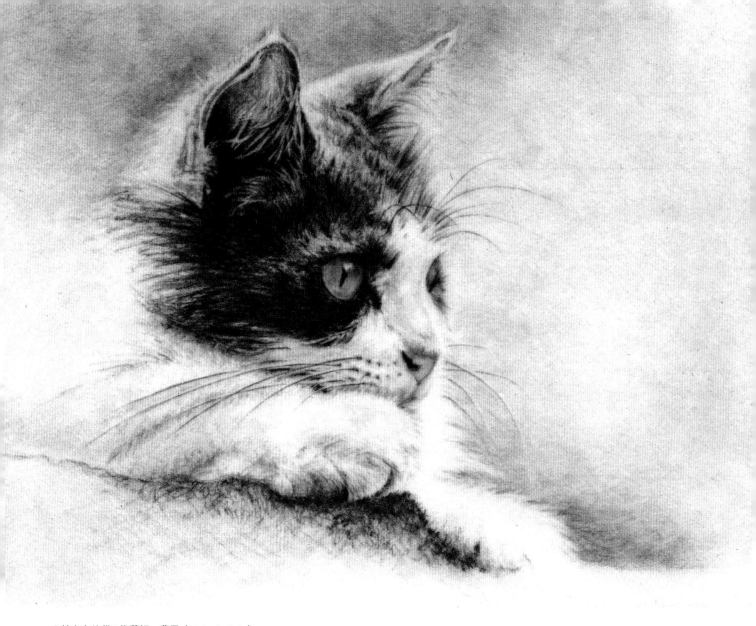

白棉布上的貓 | 梅蘭妮・費恩（Melanie Fain）
材料：水彩、白色里夫斯BFK紙、光能蝕刻
尺寸：14cm×18cm

我由照片開始創作，並因為繪畫主角的特點而倍受啟迪，我認為精氣神是最強烈的情感要素。我採用了光能蝕刻工藝，避免了有毒的化學品和酸類製劑。首先，我將準備好的畫作放在紫外線感光板上，並將其暴露在紫外線燈下曝光，感光板會硬化，僅留下柔軟的線條。然後，我將感光板放入水中，輕輕擦洗，洗去柔軟的部分，得到只剩下線條的作品。接著，我再為感光板塗上墨水、擦拭，並將潤濕的紙鋪在上方，用平版印刷機滾壓操作，由此完成的圖像就是一幅蝕刻版畫了。我為每幅作品重複這一步驟。因為感光板在重複操作時會產生耗損，所以印製上受限，數量不多。最後，我用水彩顏料為這些限量蝕刻版畫手工上色，並且編號、簽名。

動力 | 凱茜・史特
材料：安普山德版畫刮板
尺寸：25cm×20cm

繪畫就是用明暗變化來創造戲劇性的效果，從而刺激
觀眾的感官。——凱茜・史特（Cathy Sheeter）

我用直接雕刻的方法創作了這幅作品——刮去黑色表面部分，露出下方白色圖層。最主要的雕刻工具是一把外科手術刀，它可以刻出非常精細的線條。我經常會參考照片來繪畫，這張照片中公馬飄舞靈動的鬃毛深深地吸引著我，當然在創作中我也發揮了藝術的想像力，為馬兒添加了飄舞靈動的瀏海。我一直在嘗試著要將觀眾帶入畫面，吸引他們近距離地觀看畫作中那些精細的雕刻和與眾不同的紋理質感。

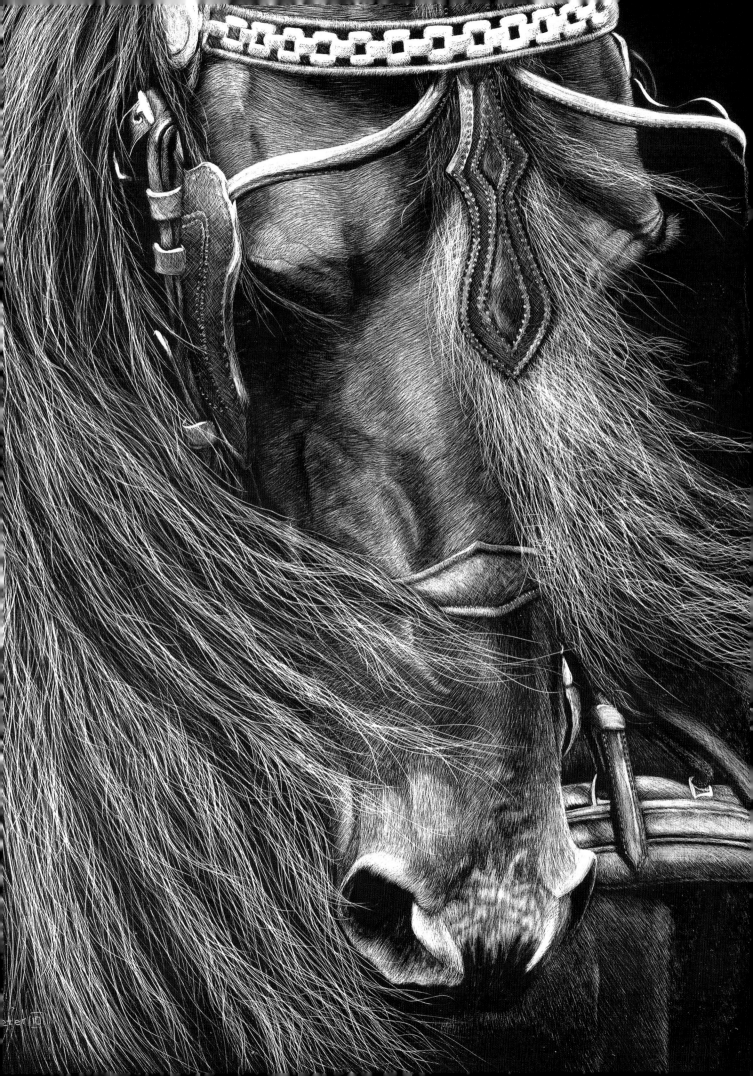

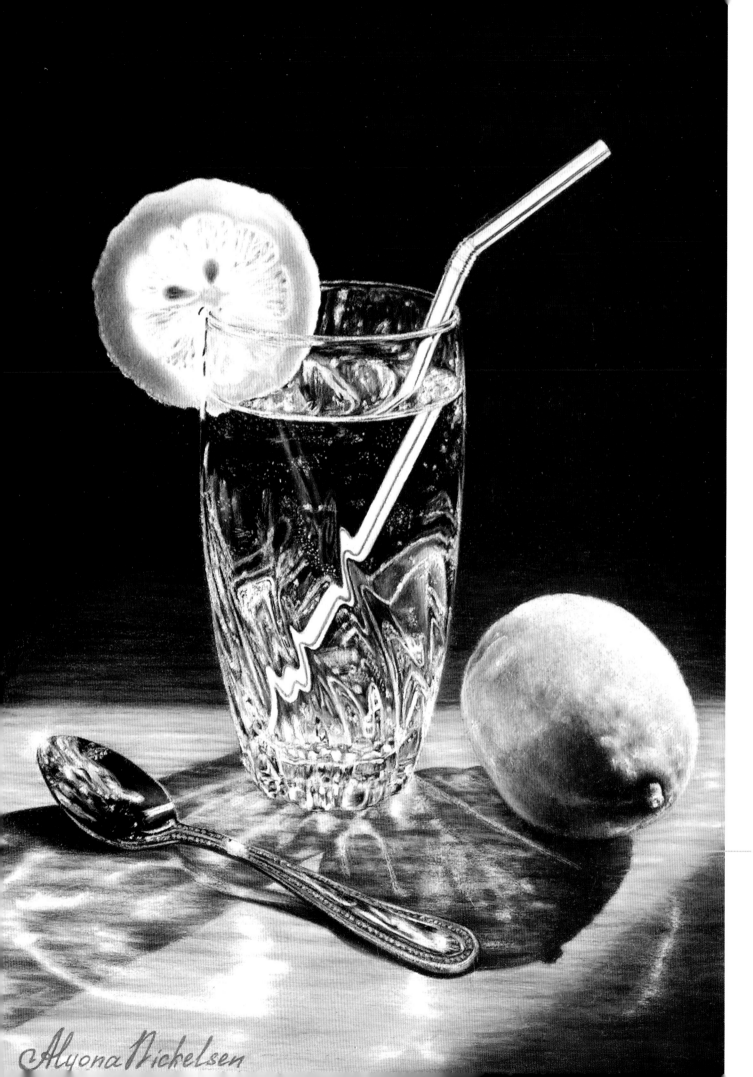

Alyona Nichelsen

4 靜物

夏天｜ 阿尤娜・尼克森
材料：普瑞馬色鉛筆、白色斯通亨奇紙
尺寸：33cm×32cm

夏天是我一年中最喜歡的季節，尤其當我回到烏克蘭後，因為在那裡大部
分時間都是冬季。某個美妙的夏日午後，我聽到了 "夏天" 的旋律，這
個旋律成為了我日後最愛的歌曲。那時候，我完全聽不懂歌詞，然而那帶
著奇妙感情的樂曲和比莉・ 哈樂黛（Billie H oliday）的嗓音卻深深地打
動了我。多年以後，當我住在加利福尼亞州，一隻裝滿冰水並配有檸檬片
的玻璃杯和那熟悉的旋律，又一次喚醒了我的記憶。現在，歌詞是如此清
晰，它娓娓地向我講述著這首歌背後的故事。

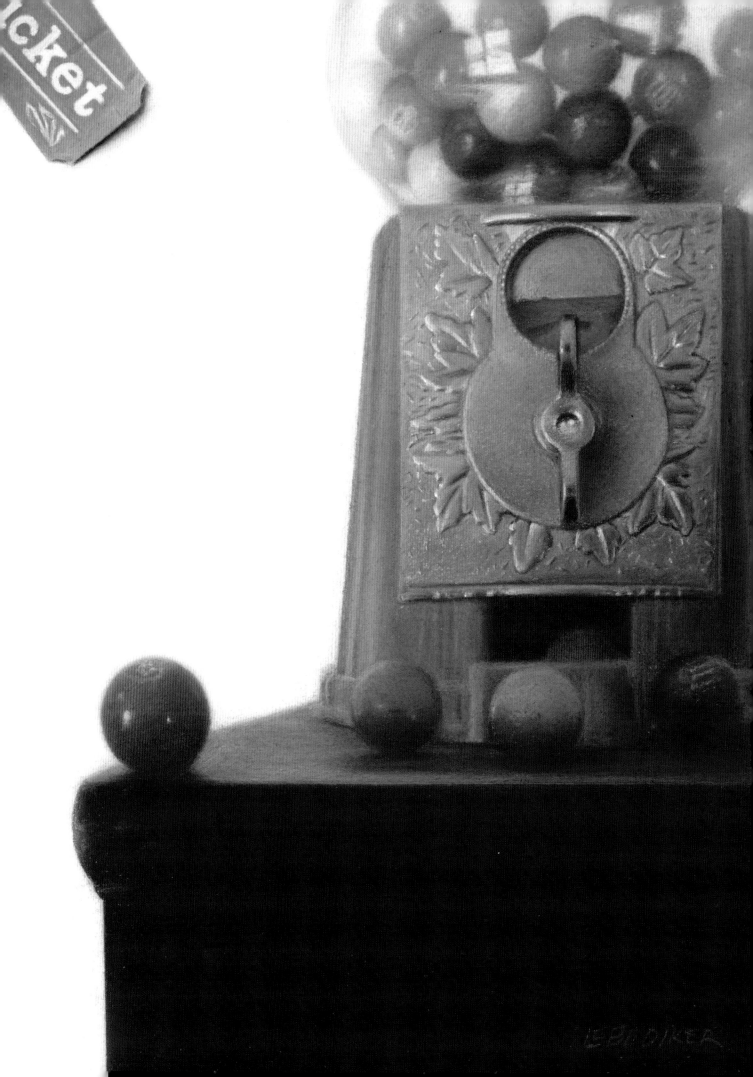

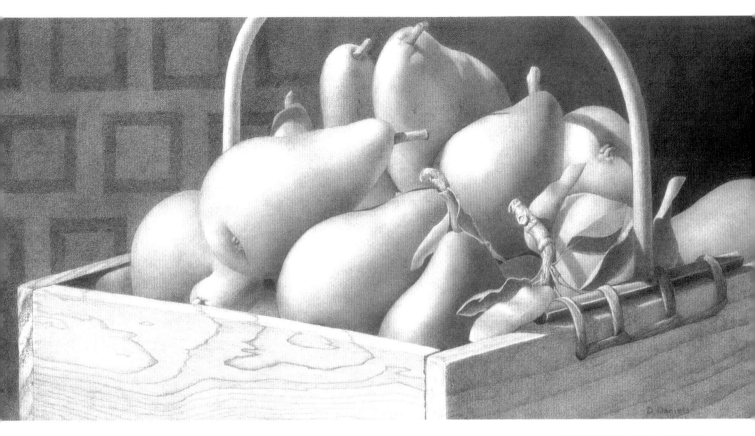

新鮮採摘的水果 | 黛比・丹尼爾斯
材料：石墨鉛筆、博物館畫板
尺寸：24cm×51cm

繪畫是所有偉大藝術作品的基礎。——黛比・丹尼爾斯（Debbie Daniels）

這幅作品中的梨是我根據照片創作而成的。這張照片拍攝於陽光充足的傍晚時分。我寫生繪製了果籃，因為我想捕捉照片顯示不出來的木紋細節。繪畫時，我使用了從2H到6B的鉛筆，並始終讓鉛筆保持著鋒利的狀態。通常在繪畫時，我會先勾勒線稿、完成構圖，這將有利於我瞭解繪畫對象的大小、比例和位置；然後，我會再花些時間去添加更多的層次。由於石墨鉛筆會很容易將畫面弄髒，因此在添加層次時，我會先從左上方開始，然後再慢慢向畫面右下角鋪陳。

繪畫是一個不斷糾正錯誤的過程。——杰若米・里波迪科（Jeremy Lebediker）

中獎 | 杰若米・里波迪科
材料：炭筆、粉彩鉛筆
尺寸：25cm×20cm

和家人度假時，我創作了這幅《中獎》。我兒子在遊樂中心贏得了獎券，然後我們就去兌換了一台糖果機。我為獎券參酌的使用視錯覺的技法，試圖讓平面物體有立體的感覺。並重置了某種顏色，使它看上去就像是被塞進畫面裡的一樣。一旦勾勒好畫面構圖後，我便會開始根據參考照片，慢慢地進行創作。我主要使用的是6B的木炭筆，它可以非常輕柔地豐富畫面層次，不過它畫出來的效果會比現實中的略深一些，然後再使用白色木炭筆對其進行修正。為了達到逼真的效果，我不斷地尋找著物件中的"抽象"元素，加強與現實物件的對比，以使其成為畫面中的焦點。

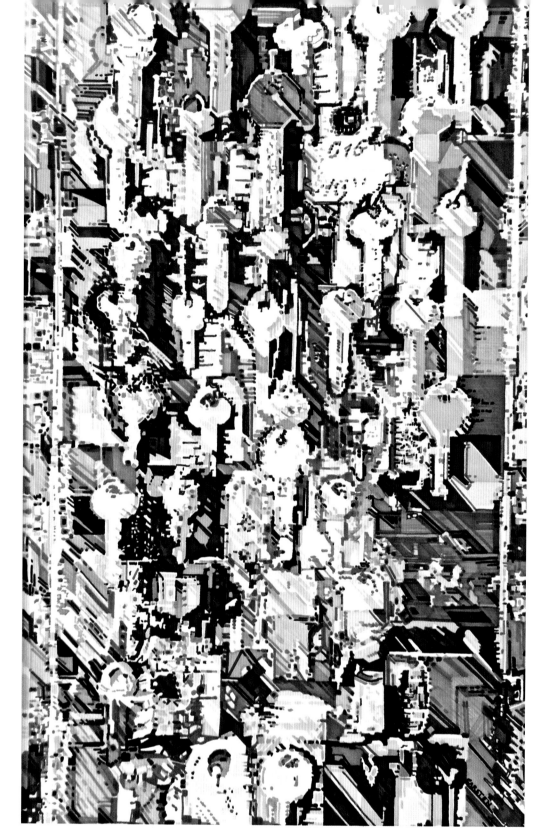

鑰匙 | 羅伯特・卡斯坦

材料：麥克筆、斯通亨奇紙

尺寸：74cm×46cm

鑰匙有著豐富的內涵和神秘感，象徵著一種可以打開知識之門的權利。畫作的標題一語雙關，《keys to value》(value意指價值或色彩的明度變化) 既指獲取知識，又指要將所學知識作為秘鑰一樣來運用。為了深入探索主題，我使用了一系列的矩形、三角形和對角線，將較大的形狀轉化為較小的單元，以創作出更多的色調變化，並透過負畫法(襯托法)的留白，繪製出許多把鑰匙。

繪畫是一種冥想，是一根聯繫我們與世界的紐帶。——羅伯特・卡斯坦（Robert Carsten）

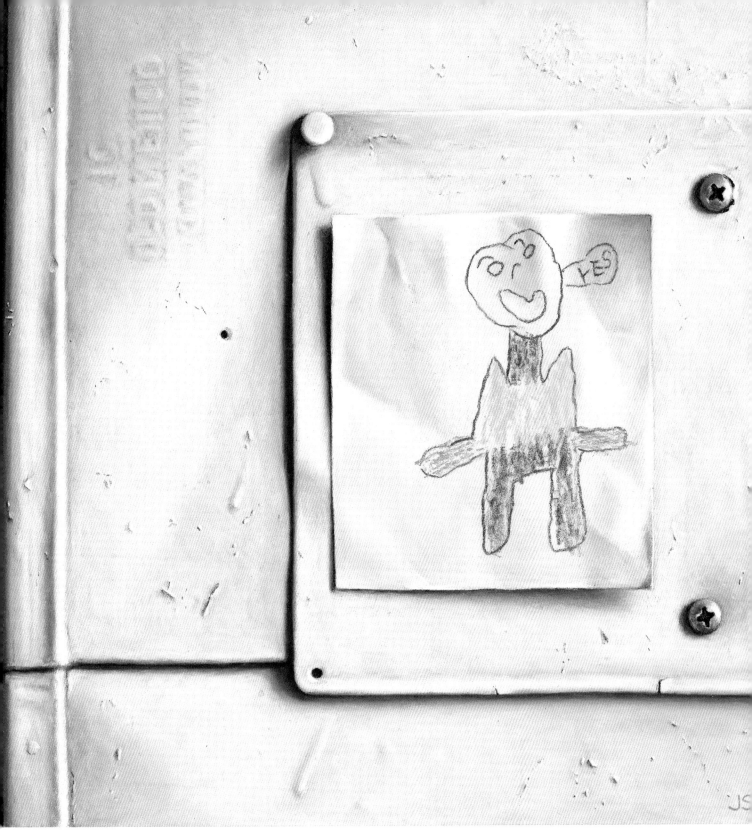

是的 | 杰伊·施萊辛格（Jaye Schlesinger）

材料：粉彩、瓦利斯博物館畫板

尺寸：20cm×20cm

《是的》是我10張粉彩小品中的一幅，其靈感源自紐約蘇荷辦公大樓內部貨運電梯門兩側的繪畫，我在那棟辦公大樓工作了1個月，那些畫是為了強調並凸顯自我個性而創作的。我對表面紋理和室內多年風化的痕跡很感興趣，特別是凹痕、裂紋、污漬、油漆滴落並嵌入灰塵的狀態，而這些正好與我的繪畫理念相應—打破粉彩媒介的局限性，表現無微不至的精緻細節。在這幅特別的作品中，卡片紙上孩子清新的繪畫與年代久遠且破舊的電梯門，形成了強烈的反差對比，使整幅作品更加生動有趣。

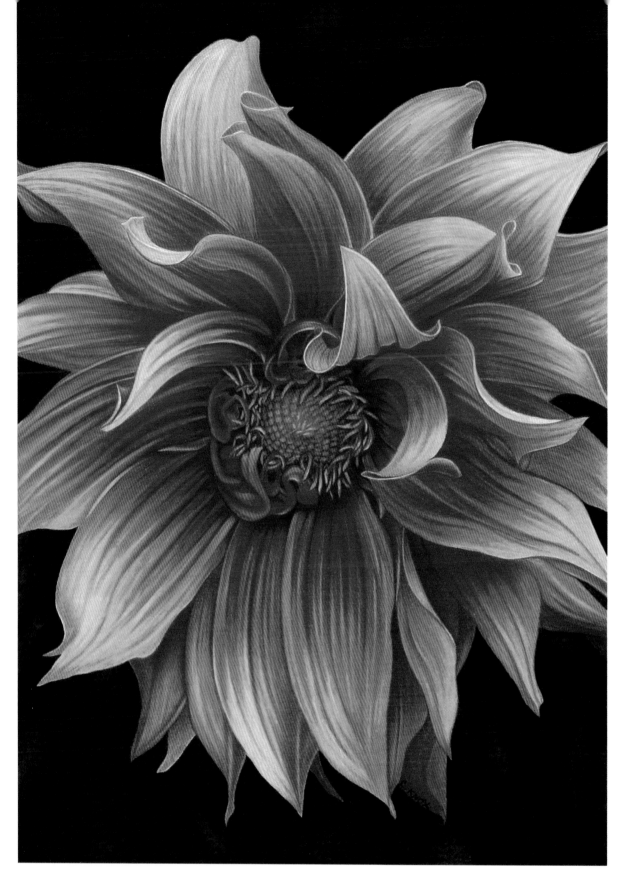

如火焰般 | 辛西亞・諾克斯（Cynthia Knox）
材料：色鉛筆、光滑的布里斯托爾紙
尺寸：42cm×27cm

這幅作品的靈感源自一張拍攝於愛爾蘭蒂珀雷里的卡舍岩石鎮的照片。我的嫂嫂珍妮（Janet）帶我們遊覽了那裡，不過直到在尋找冰淇淋的時候，我們才在路邊看到了這朵美麗的花兒。我拍下了它，並用Adobe Photoshop電腦修圖軟體加強了色彩對比。回到紐約後，我在光滑的布里斯托爾紙上勾勒出這朵花。我使用了豔麗色彩和不斷重複加筆拋光的繪畫技法，營造出了一種逼真的藝術效果。經過在白紙上反覆描繪紅色、靛藍色和黑色，我畫出了厚重的深色背景。

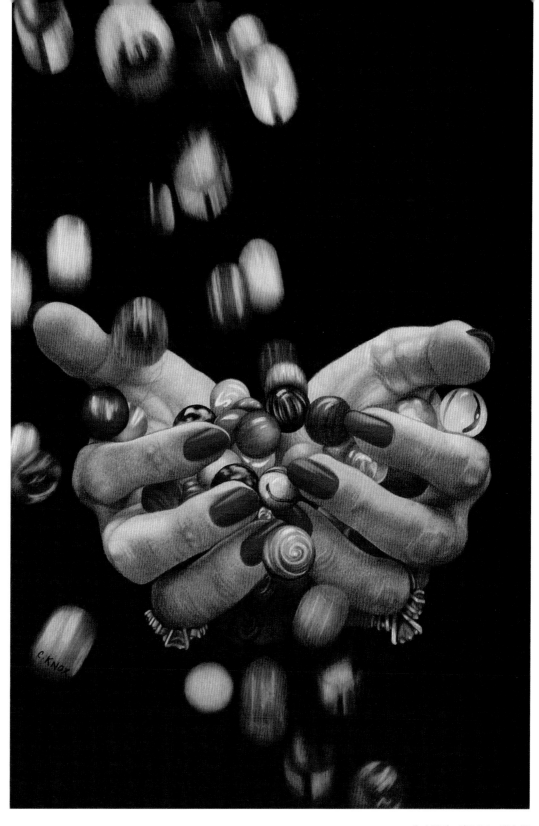

失去彈珠 | 辛西亞・諾克斯
材料：色鉛筆、光滑的布里斯托爾紙
尺寸：41cm×27cm

繪畫是對我所 崇敬的生活的一種表達。
——辛西亞・諾克斯（Cynthia Knox）

這幅作品的靈感源自一次攝影作業，當時的要求是要拍攝半空中動態靜止的瞬間。我的女兒艾比（Abby）先將彈珠傾瀉到我的手裡，然後另一個女兒凱薩琳（Katharine）負責拍照。經過反覆嘗試，我們終於得到了滿意的照片。繪畫時，我先勾勒出了草圖，然後再慢慢上色、層層反覆描繪拋光，直至達到滿意為止。這幅作品似乎反映了某種失控的局面，然而我卻發現，神一直存在著，並接住彈珠，恢復了生活的平靜和秩序。

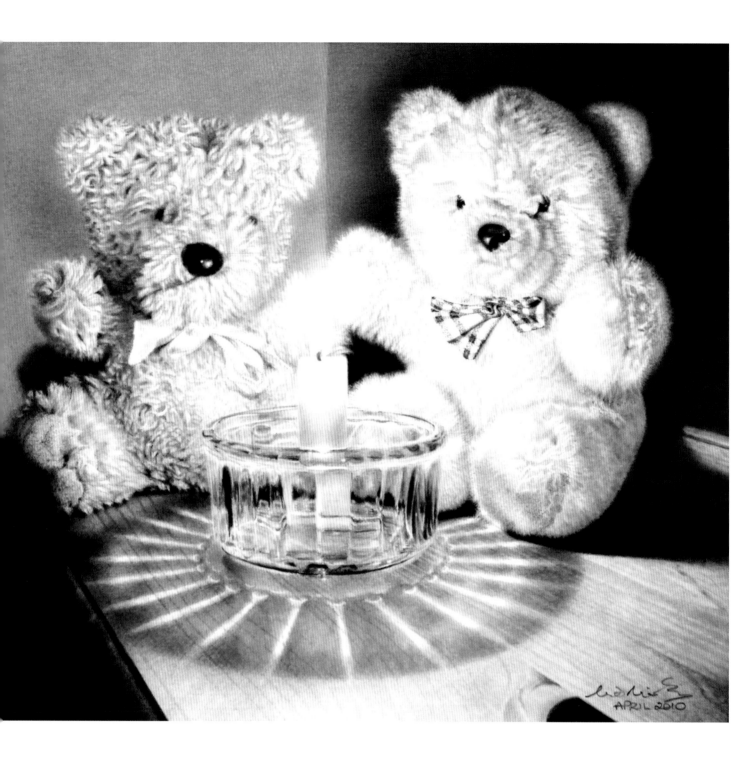

燭光裡的泰迪熊 | 邁克・尼科爾斯
材料：石墨鉛筆、康頌的布里斯托爾紙
尺寸：19cm×22cm

《燭光裡的泰迪熊》源自照片，那是一張在某次停電了18小時期間偶然拍攝
到的照片。它結合了美妙的燭光反射、玻璃棱紋、木紋和毛髮，所有這些都
是自我從2009年9月學習繪畫（自學）以來從未嘗試過的。我大約花了6週
的時間完成了這幅作品，幸好我是參照照片進行創作的。繪畫時，我先輕輕
勾勒出燭光映射的形狀，然後再用各級鉛筆繪製出明暗，包括 ： 添加色調的
變化和紋理、創建所有的漸層層次、適當地混合、用軟橡皮擦出高光等等。

繪畫會讓人成癮，讓人全身心地投入其中。
　　——邁克・尼科爾斯（Mike Nicholls）

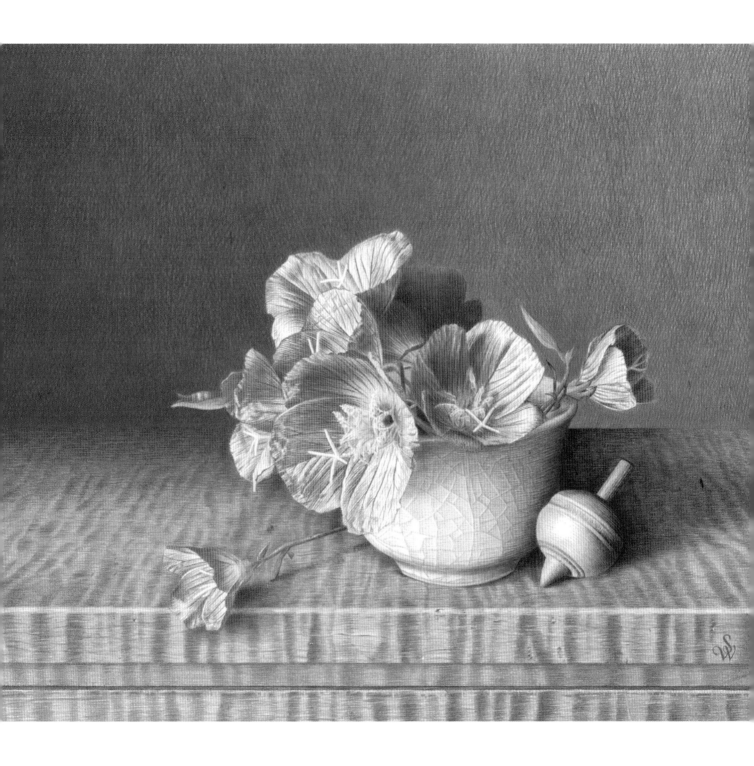

報春花和木陀螺｜斯科特・威廉斯
材料：色鉛筆
尺寸：30cm×41cm

繪畫是敏銳的觀察力、合意的材料和個人視角的綜合。——斯科特・威廉斯（Scott A. Williams）

《報春花和木陀螺》是系列作品中的一幅，該系列主要表現了我房子裡常見的事物和我院子裡的花卉樣本。我將花擺在屬於祖父和父親的楓木桌上，周圍都是自然光，我很喜歡這種溫暖的感覺。我用各種耐光性的色鉛筆對其進行描繪，並用溶劑溶解初始層色鉛顏料，完成了雕刻般的效果。我之所以使用交叉輪廓線的方法勾勒圖像，主要是因為我對木版畫和蛋彩畫的喜愛，並深受其影響。

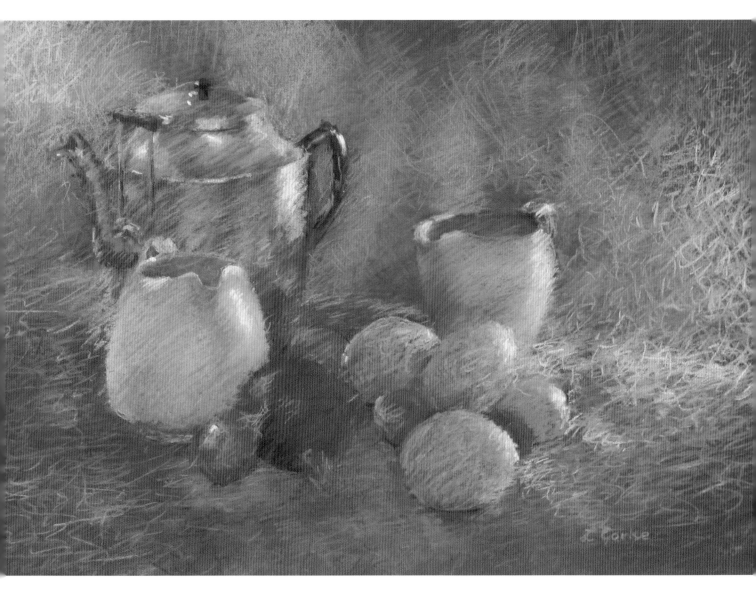

舞動的燈光 | 路易絲 · 考克
材料：粉彩、棕橙色藝術光譜固色紙
尺寸：28cm×42cm

我在為學生安排的課程中，創作了這幅《舞動的燈光》。這幅作品起初是現場寫
生，不過後期是參考照片完成的。從一開始，我就將注意力集中在如何表現出
主題物件的光線變幻上。桌子的一邊是暖色的燈光，另一邊則是由窗戶透過來
的冷色光線。我把這次創作當成了一個遊戲，並在其中不斷地尋找著光的方向。
當感受到主題物件的光影變幻後，我開始渲染它們，就像在各個方向上翻轉的小
塗鴉一般，時而帶著強烈的光彩，時而好像溫柔的吻，時而又像在暗示著什麼，
並在一些不顯眼的地方創造著各種驚喜，原來小塗鴉有節奏的運動就是關於光線
移轉的微妙寫照啊！在這幅作品中，兩個相對的光的色調和方向的反差，讓我的
創作熱情更加飽滿豐富了。

繪畫是將我的見解轉化為視覺化的實體。
——路易絲 · 考克（Louise Corke）

愛情故事 | 蒂莫西 · 雅恩（Timothy W. Jahn）
材料：炭筆、白色粉彩、康頌中度色調紙
尺寸：51cm×33cm

摩洛哥燈和布料激發了我的創作熱情。《愛情故事》展現了一個經常旅行的人的珍貴財產。畫面的中心是
他最珍愛的情人的照片。為了契合並深入這個主題，我在畫作中添加了各種不同的物體，並賦予角色一種
深邃的感覺。繪畫時，我先很輕地勾勒出線稿，完成構圖；接著觀察、找出畫面中最暗和最亮的地方；
然後再仔細地描繪出高光區域和陰影區域，這有助於對每個物件的描速，能更清晰地表達出作品的內涵。

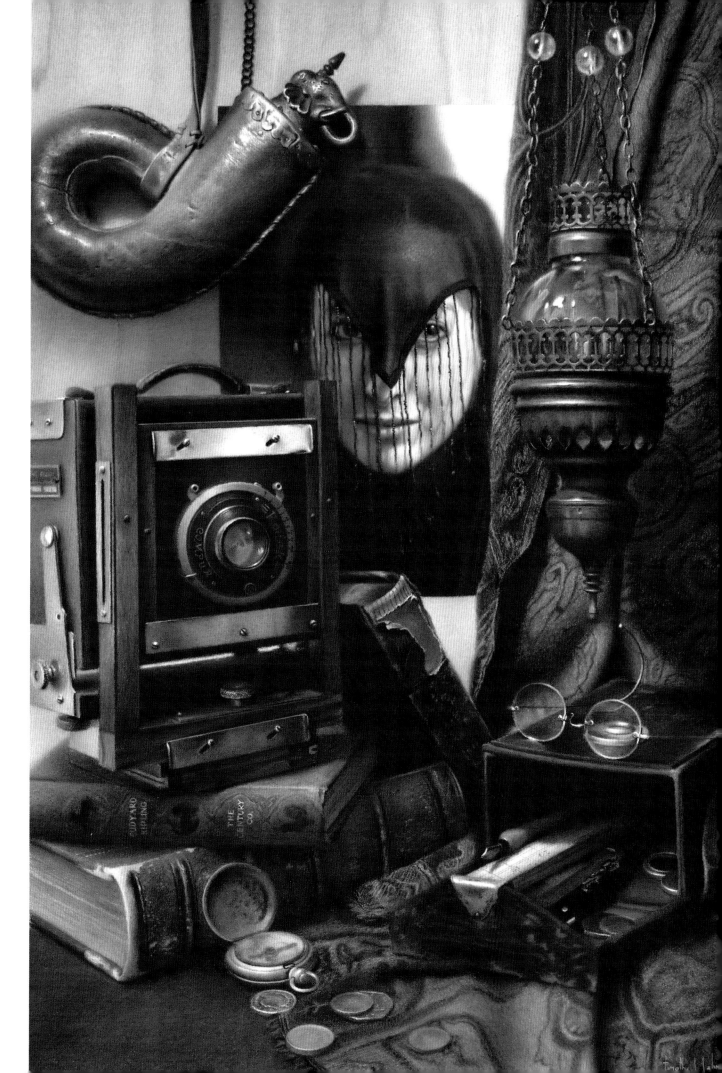

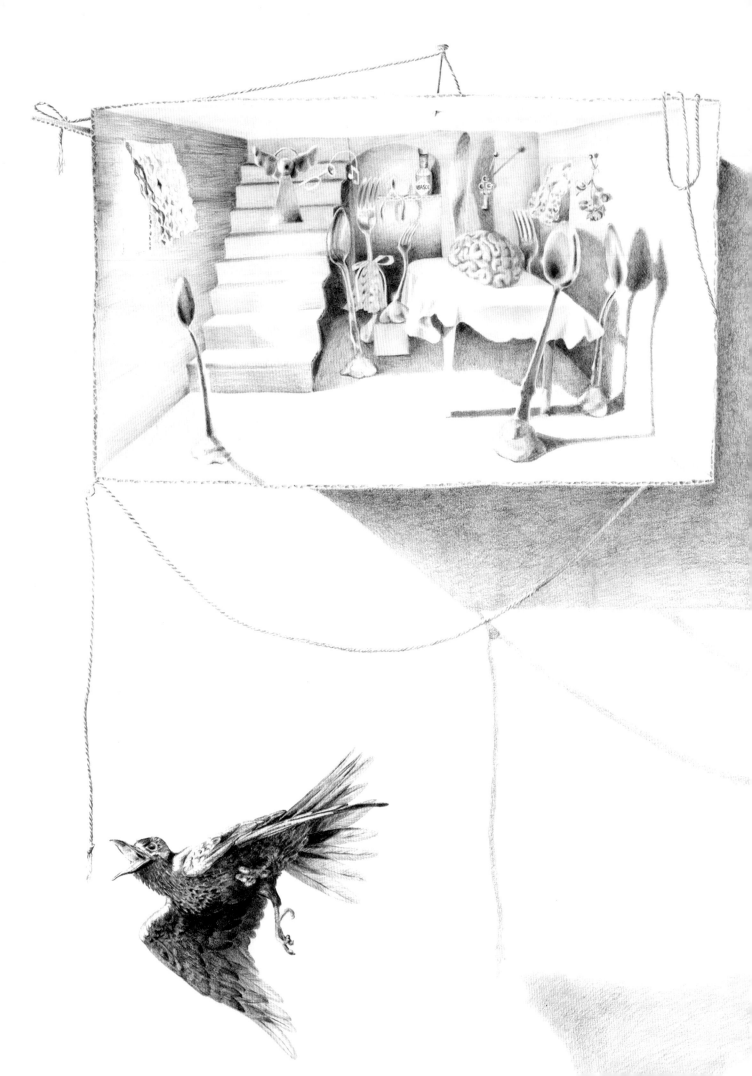

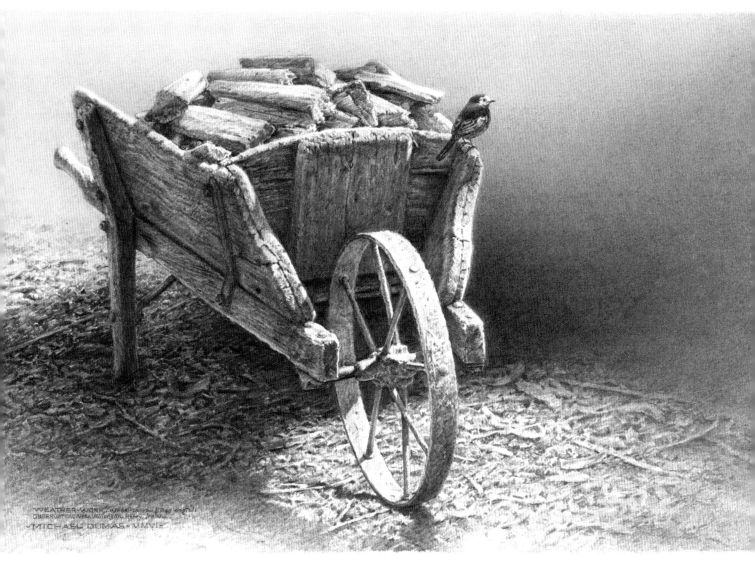

飽經風霜的獨輪車 | 邁克・杜馬斯（Michael Dumas）
材料：石墨鉛筆、斯特拉斯莫爾的布里斯托爾紙
尺寸：16cm×24cm

我在愛爾蘭的凱里風景區旅行時，看到了這幅畫作《飽經風霜的獨輪車》中的場景。獨輪車的紋理質感是由歲月的變遷和長期的使用形成的，它似乎正告訴著我它的歷史和故事。快速移動的雲彩和海霧營造出的光線變化，頃刻間照亮了場景中的某些部分。為了在畫中重建這種效果，我特別加強了畫面的對比度、添加了明暗漸變，同時也以此表達了我見此光景時的沉重心情。

伊甸園盒子 | 唐娜・巴內特
材料：石墨鉛筆
尺寸：71cm×51cm

從最初的仔細思考到設計構圖到最後完稿，我花了近25個小時描繪了這個神秘的場景。它象徵著我家田園詩一般的風光。後來我又在畫面上添加了一隻烏鴉，借鑒了卡雷爾・布列斯特・肯彭（Carel P. Brest van Kempen）作品《兩個故事》中的普通夜鷹形象（得到他的許可），同時還參考了照片，結合了觀察。烏鴉代表著愚蠢，那麼當烏鴉拽著那根細繩時又會發生什麼事呢？其實，人與人之間的關係就在於這微妙的平衡啊！

繪畫是觸探看不見的世界的表現方法。——唐娜・巴內特（Dona D. Barnett）

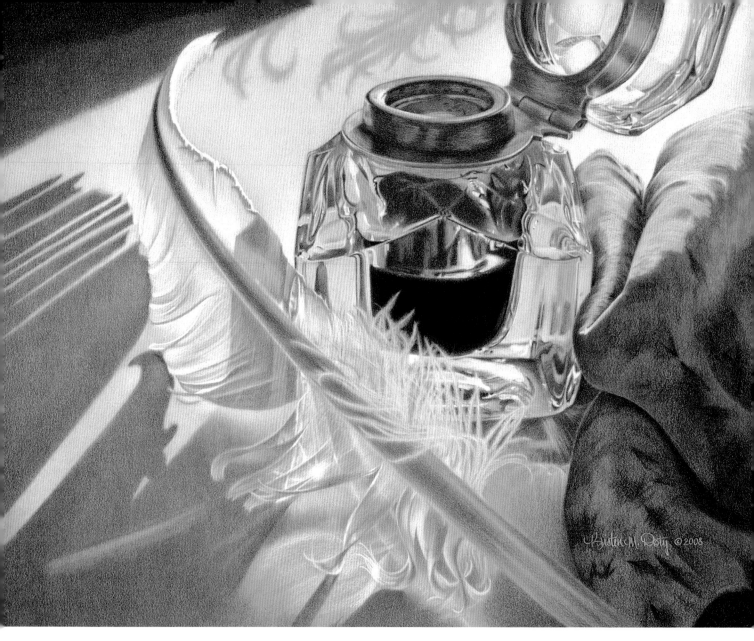

羽毛筆和靈魂｜克里斯汀・多蒂
材料：色鉛筆、淺棕色藝術光譜固色紙
尺寸：36cm×48cm

《羽毛筆和靈魂》的靈感源自我對書法的熱愛。其標題暗示著所有藝術家都必須要用自己的靈魂去創作的理念。畫面中，太陽光被設置在較低的角度中，這樣就能合理安排佈局，並創造出有趣且多變的陰影效果了。

《非洲菊花叢》中的雛菊，總能帶給我一種孩子般的歡樂，因為它們讓我想起了最喜歡的兒童讀物中的插圖。當陽光照亮那些花朵時，這簡直是驚人的美麗啊！

在繪製這兩件作品時，我先在描圖紙上勾勒出輪廓，再透過白色薩拉爾摹寫紙將其轉印到了藝術光譜固色紙上。在《羽毛筆和靈魂》中，由於粗糙的紙面能很好地減緩墨色的完全飽和，所以我使用了小毛刷，運用薄塗法進行上色。在《非洲菊花叢》中，我用焦棕色紙張自身的色彩表現了畫面中最深的暗部，並使用色鉛筆，逐漸地、慢慢地為花朵鋪上顏色。

繪畫是一種美妙的體驗和一種全新的看待事物的視角。──克里斯汀・多蒂

（Kristen M. Doty）

非洲菊花叢｜克里斯汀・多蒂
材料：色鉛筆、棕色藝術光譜固色紙
尺寸：63cm×48cm

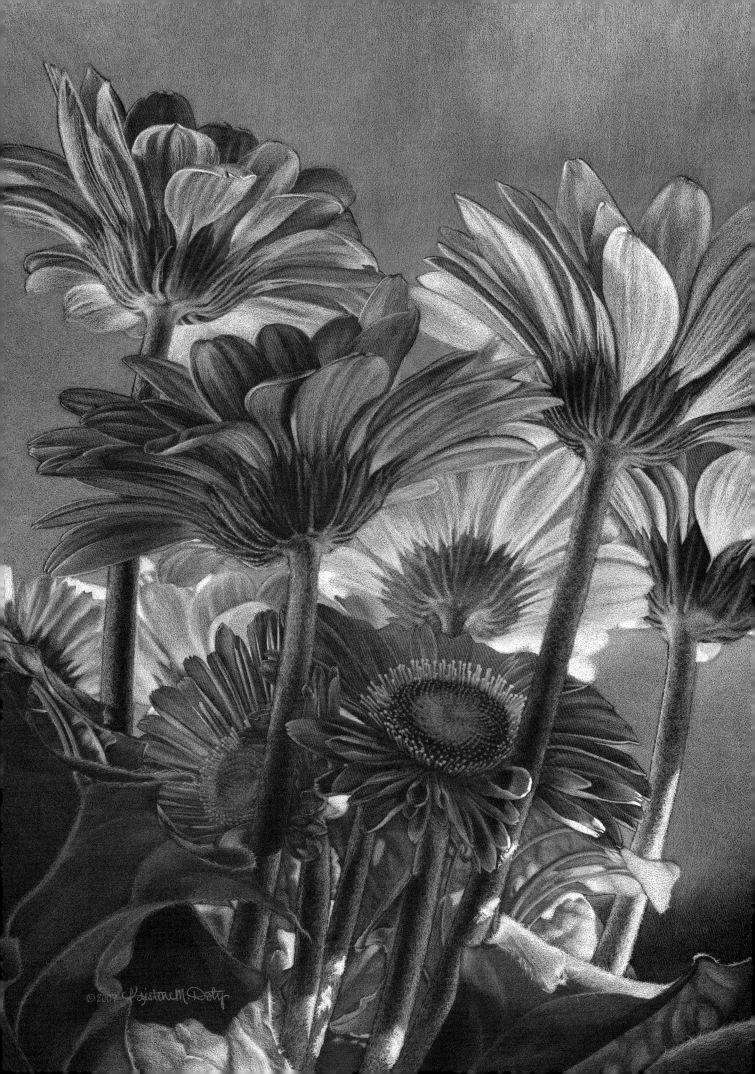

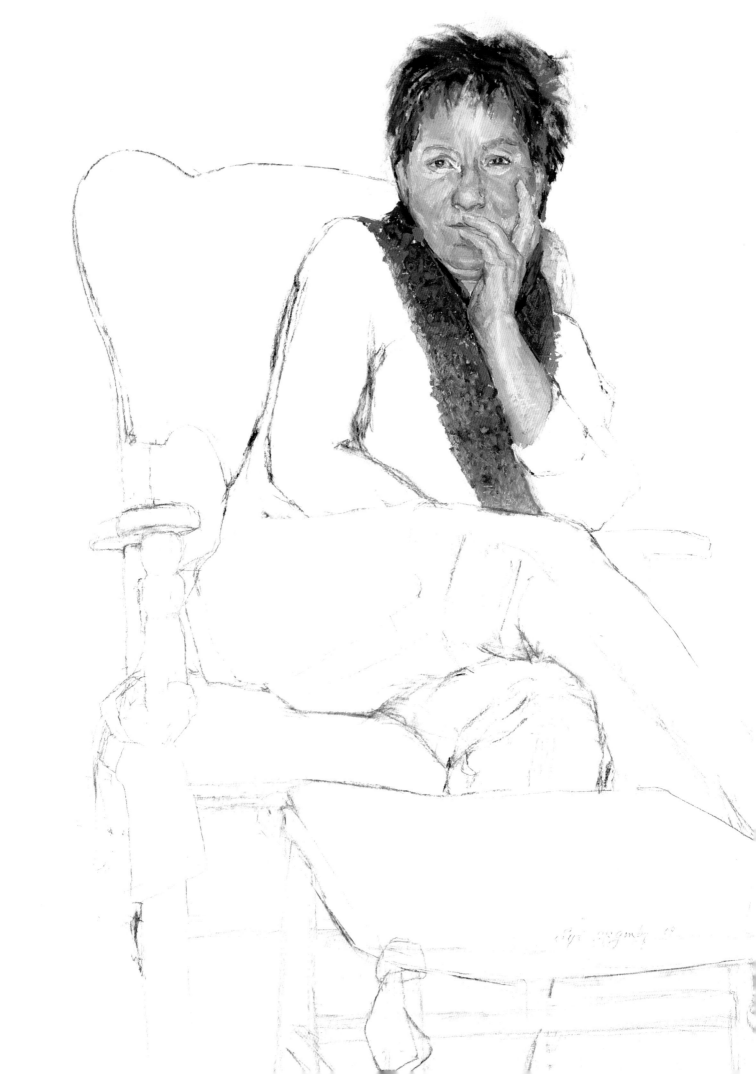

5 人物

繪畫是藝術家靈魂的烙印，就如同每件作品中的指紋。
—— 雪尼・麥克金尼（Sydney McGinley）

糕點廚師 I 雪尼・麥克金尼
材料：康特鉛筆、柔性粉彩、塊狀粉彩、瓦利斯紙
尺寸：76cm×51cm

畫中的模特兒正坐在她母親的椅子裡看著前方。她直到中年才開始轉行學習糕
點，實屬不易。我用數位相機拍下了那一瞬間，並用Adobe Photoshop對其進
行了調整和修飾。然後我又透過事先畫在紙上的網格，設計了黃金分割比例的構
圖。頭部、手和圍巾是畫面的焦點，也是描繪起來最有趣的部分，因此我先從這
些地方開始上色，並著重刻畫了人物臉部細節。當這二個區域的色彩完成時，我
意識到這幅作品也就已經完成了。我並沒有刻意去描繪畫面中餘下的部分，只是
用簡單的鉛筆線條進行了勾勒，以留給觀眾更多的思考空間。

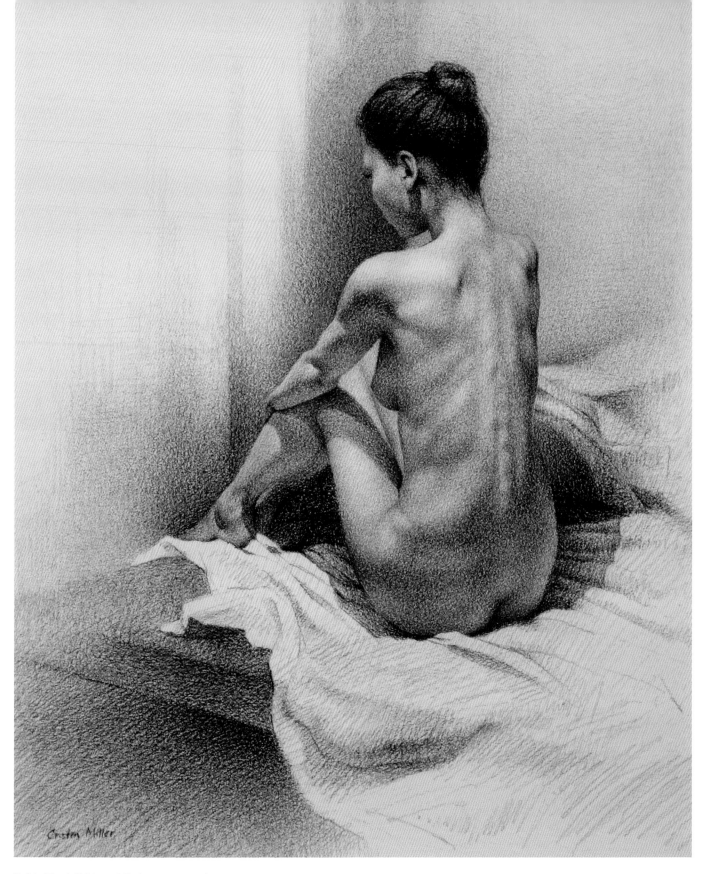

陷入沉思 | 克莉斯汀・米勒（Cristen Miller）

材料：炭筆

尺寸：33cm×23cm

我根據參考照片，用6B的炭筆創作了這幅作品。我將注意力放在捕捉人體微妙的變化上，比如光影展現的整體結構以及後背骨骼等。於我而言，營造作品的深度很重要，不僅人物和背景之間要有深度，人物自身也需要深度。整幅作品從一個特殊的近接視角向觀者展示一個邊緣清晰的人物形象，使作品更別具一格。

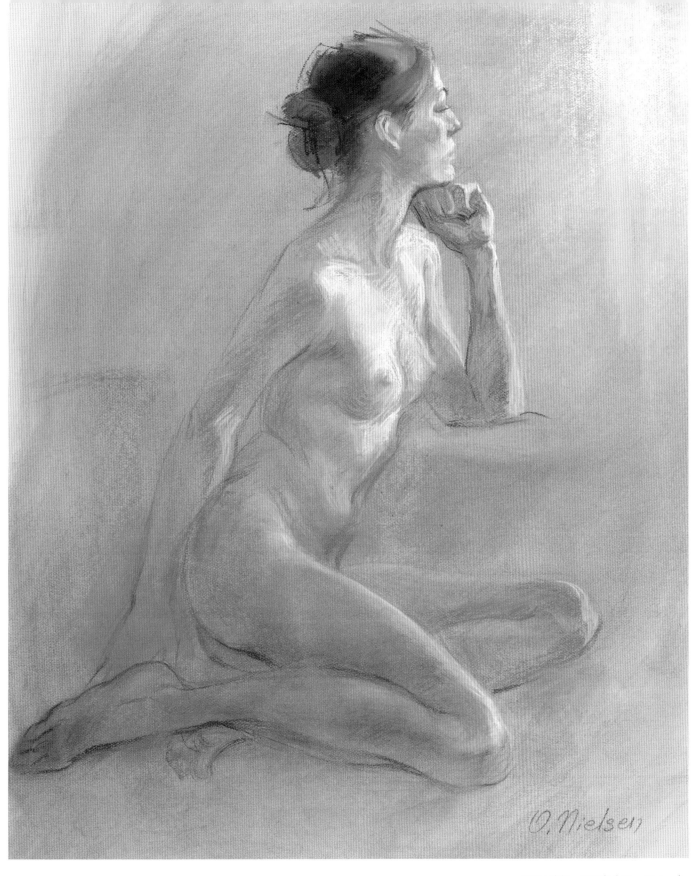

沉思 | 奧加．尼爾森（Olga Nielsen）
材料：粉彩、康頌紙
尺寸：48cm×38cm

寫生讓我認識到在光源照射下人體結構所展現出來的光影變化之美。我的許多畫作都是對於雕塑的初步研究。在藝術中心某次的3小時課程中，我創作了這幅作品，那時我是任課老師。繪畫時，我先在康頌紙上用削尖的粉彩棒輕輕勾勒出草圖，然後確定構圖、比例和姿態。再用柔性粉彩逐層描繪，即從暗部區域慢慢向中間區域和緩加強，最後是亮部區域。

家庭成員 | 蘭迪・西蒙斯
材料：炭筆、有色紙
尺寸：122cm×366cm

這些真人大小的作品源自照片，充滿了現實感，主題的家庭成員，動作各自富
含社會議題及政治意涵的借喻。我選擇在有色紙上繪製，並使用柳炭條、木炭
筆和各種軟硬的橡皮擦來營造出畫面豐富的層次。大多數模特就是我的家人或
我自己。

繪畫是一種脫去外相、顯露本質的藝術。——蘭迪・西蒙斯（Randy Simmons）

自畫像 | 蘭迪・西蒙斯
材料：粉彩、木炭筆
尺寸：76cm×56cm

被守護的 | 蘇茜・舒爾茨（Suzy Schultz）
材料：水彩、石墨鉛筆、炭筆、水彩紙
尺寸：56cm×76cm

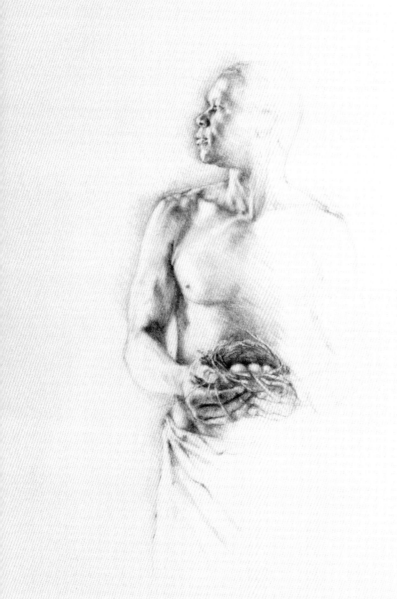

守護者 | 蘇茜・舒爾茨
材料：石墨鉛筆，牛皮紙
尺寸：36cm×28cm

多年來我一直致力於鳥巢系列。顧名思義，該系列以“巢”為主題，起初是畫女人抱著鳥巢，然後是畫女人頂著鳥巢，接著畫男人頂著鳥巢，最後畫男人抱著鳥巢。“巢”象徵著家庭、收容所和避難所。我也不知道為什麼要畫這些，也許是因為我渴望在這個世上有某個地方，可以成為我的家或避難所吧。“巢”通常會讓人聯想到女人。但在作品《守護者》中，我讓男人抱著鳥巢。我喜歡鳥巢的脆弱感與男人獨具的力量之間所表現出來的矛盾張力。

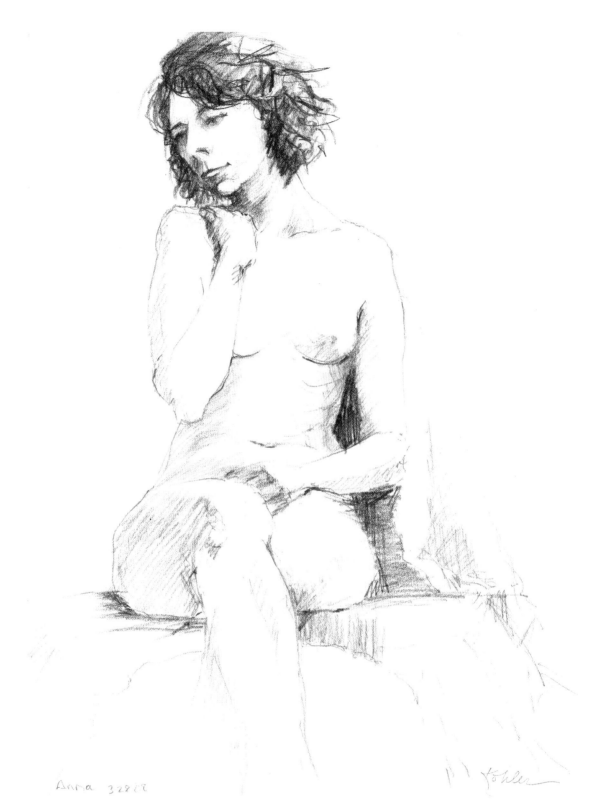

Anna 32802

安娜｜珍娜·科勒

材料：石墨鉛筆、斯特拉斯莫爾無酸紙

尺寸：36cm×28cm

繪畫用自信的個人印記，傳達主題的氛圍或個性，不論是溫柔或激進，書寫或圖像。——珍娜·科勒（Janet S. Kohler）

在每週一次的寫生課上，我選用斯特拉斯莫爾無酸紙，花了20分鐘創作了這幅《安娜》（Anna）。速寫本裡有許多使用柔性2B石墨鉛筆快速勾勒的草圖。我運用線條和層次等元素繪製，希望能以這幅作品為學生演示如何使用交叉陰影線、如何處理線條，從線條轉化為明度變化的依據。這幅畫清晰地說明了線條、手勢線的概念、方向線的意圖，以及如何通過交叉陰影線來營造出畫面的豐富層次。

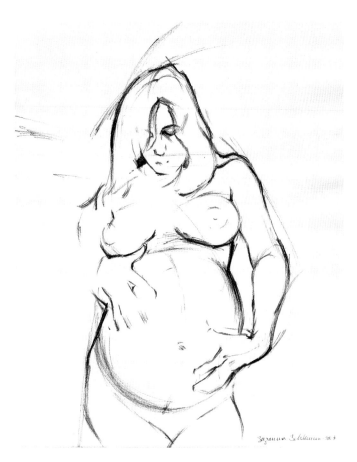

懷胎9月（1）｜蘇珊娜·施萊姆
材料：石墨鉛筆、紙
尺寸：40cm×30cm

這些都是我懷孕後期的自畫像。那時我正處於懷孕第9個月的月末，我深深感嘆於自己身體的驚人變化。為什麼在沒有主觀意識參與的情況下，身體會那麼清楚地知道該要做什麼呢？我感覺自己就像一個行走的奇跡，想要更深入地瞭解和記錄懷孕的經驗。於是，我結合鏡子和相機的自動定時功能拍攝了這些照片，並著手繪製，總共畫了8幅。通過這些身體變化，我意識到自我不可思議的智慧，而且這種智慧有增無減，因為它是自發的、無意識的……其實，我就是喜歡繪畫。1周後，我生育了。

繪畫就是毫無保留。──蘇珊娜·施萊姆（Suzanna ScHlemm）

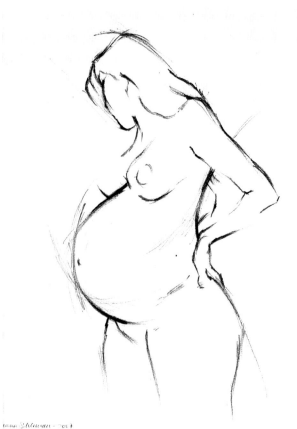

懷胎9月（2）｜蘇珊娜·施萊姆
材料：石墨鉛筆、紙
尺寸：40cm×30cm

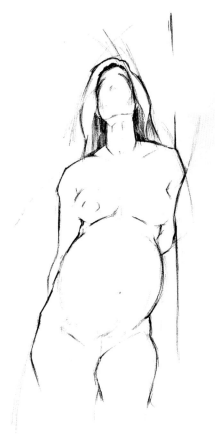

怀胎9月（3）｜蘇珊娜·施萊姆
材料：石墨鉛筆、紙
尺寸：60cm×40cm

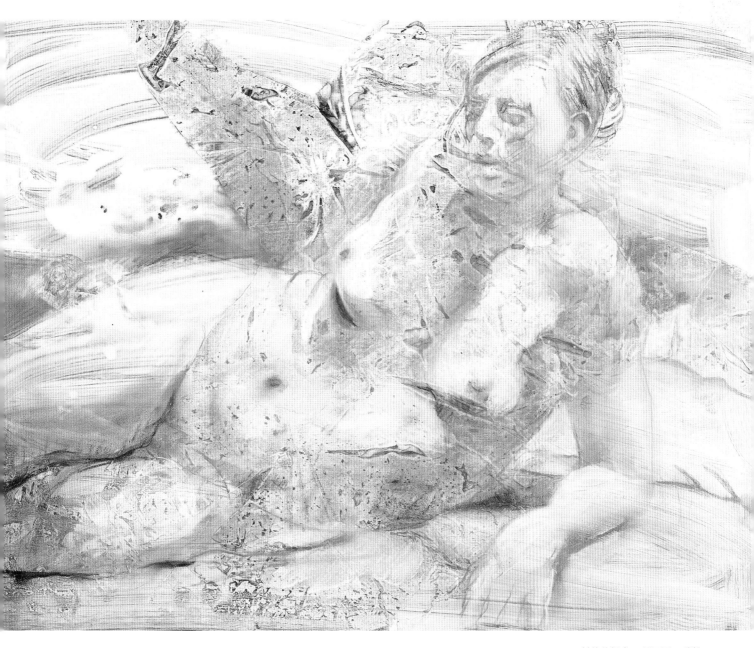

斜倚的裸女 | 露西爾・瑞拉

材料：複合媒材、壓克力顏料、康特粉彩鉛筆、壓克力打底紙

尺寸：46cm×61cm

我在畫室以真人模特為參照，創作了《斜倚的裸女》這幅作品。繪畫前，我預先準備了非彩色的紋理背景，即用白色壓克力打底劑塗抹紙張；當其乾透後，我便開始在上面塗抹混合灰色的壓克力顏料，並在濕的顏料上覆蓋塑膠膜；5或10分鐘後，我揭去膠膜，斑駁的畫面效果立即出現了。等到背景完全乾燥後，我用康特粉彩鉛筆在紋理表面繼續繪製，此流程增強了裸女整體形態中的視覺趣味性。

繪畫是在紙上留下的簡單標記，並很有可能成為激動人心的藝術作品。——露西爾・瑞拉（Lucille Rella）

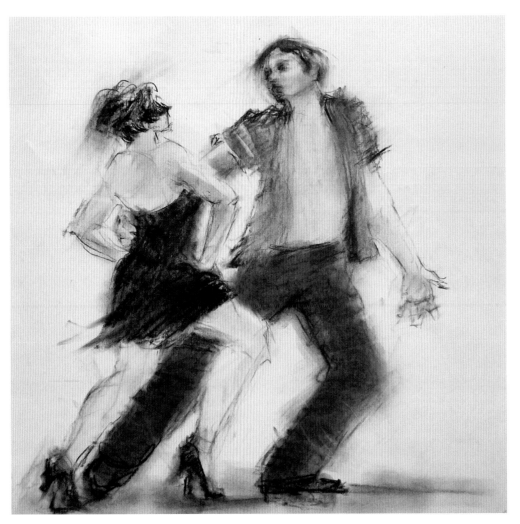

騷莎舞｜康尼‧查德韋爾（Connie Chadwell）

材料：炭筆

尺寸：28cm×30cm

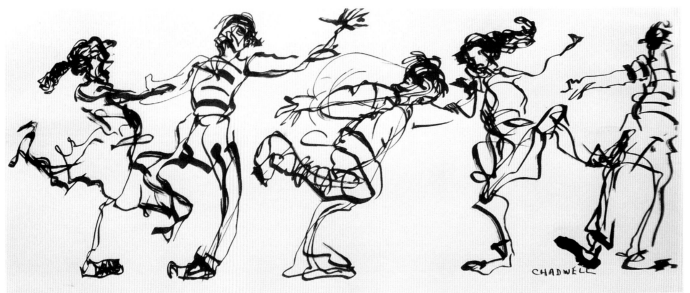

捷舞｜康尼‧查德韋爾

材料：墨水

尺寸：13cm×30cm

最初，我試著當他們跳探戈舞或雙人舞時，直接對著舞者寫生。不過早期的瘋狂嘗試已經變成了記憶中的圖稿。我真的很專注於舞者們的表演，所以當我回到畫室，舞者的活力和表現仍深深地留在腦海裡。墨水是一種非常適合用來表現姿態類繪畫的媒介，它不能擦除，只能沿著線條的走向自由地繪製下去，就如寫生一般。畫作《騷莎舞》並不止於寫生，我先使用了木炭筆勾勒出人物輕盈的姿態，再用木炭筆不停地填實。畫畫的時候，我憶起了舞者的激情。

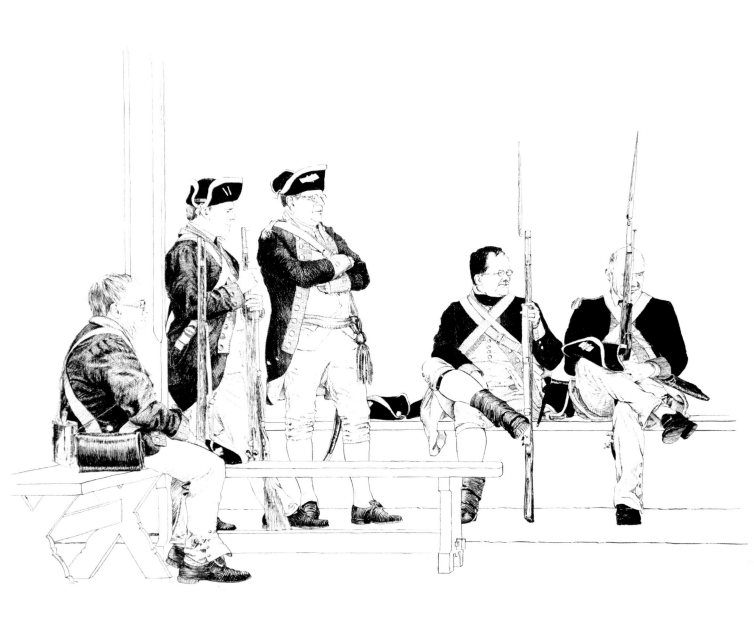

威廉斯堡的士兵 | 勞林·麥克拉肯
材料：不銹鋼沾水筆、印度墨水、布里斯托爾紙
尺寸：56cm×71 cm

這幅作品源自我女兒的一張照片，拍攝於某次威廉斯堡的家庭旅行。我看到了照片，並詢問女兒是否可以使用它。照片中最吸引人的是其主要元素的重複排列，即武器的垂直線和士兵從左到右的排列。我用一支老式的木柄沾水鋼筆結合印度墨水，創作出了這幅非常細緻的鋼筆畫。我將深色部分處理成了細線的集合，而非單一色塊，這樣可以更好地描繪出織物的質感。和大家分享一句我最喜歡的阿爾布雷特· 丟勒（Albrecht Durer）的名言，“代表生活的作品，你若更精確地描繪，那麼它也必將更好地呈現”。

繪畫是為了傳遞藝術理念而做的必不可少的努力。——勞林·麥克拉肯（Laurin McCracken）

種植園家庭 | 比爾・詹姆斯

材料：石墨鉛筆、插圖畫板

尺寸：38cm×64cm

漸層渲染就是使用對比來創造設計。我用3張不同的照片創作了這幅作品。繪畫時，我首先在表層為人物定位，以形成美觀的構圖；然後利用暗部襯托出亮部的邊線，如男人的帽子和帷幕上方的區域那樣。我還採用了強光區域留白的方式，在位於畫面趣味中心的男人臉部添加了更多細節。此外，在描繪如男人夾克的底部和兩側女人的裙子時，我也採用了類似的技法。

繪畫是任何藝術媒介的基礎，或渲染、或塗繪。——比爾・詹姆斯（Bill James）

白色面具 I 史蒂芬・達盧斯（Steven Daluz）

材料：炭筆、里夫斯BFK紙

尺寸：76cm×56cm

我由寫生開始創作，但最終的成品是參考了許多照片後才描繪出來的。

我先用木炭筆和炭精棒勾勒出草圖，並完成構圖；然後用柔軟的黑貂毛刷，從暗部區域慢慢刷至柔性的中間區域；接著再用軟橡皮擦出面具的部分；最後綜合使用木炭筆和橡皮建構出人物的"幻像"部分。

窘境 | 約翰‧霍華德
材料：石墨鉛筆、壓克力淡彩、白色畫紙
尺寸：97cm×127cm

令人難忘的童年記憶是我從廚房窺視出去的場景，那兒和家族生意有關。我想由動態對角形式來營造出畫面中緊張的氛圍，呈現一切皆有可能發生的環境。繪畫時，我先用無木石墨鉛筆（2B、4B和6B）（12mm×76mm）、石墨塊、純石墨粉及寬邊水彩畫筆勾勒出了人物輪廓。然後再用石墨鉛筆、石墨塊，結合軟橡皮創建出交叉陰影線。我特別關注形式，比如光源映射的人物模糊的臉、粗糙的手、對比鮮明的紋理和陰影投射的角度等。最後，我會在作品上噴上固色劑，用壓克力彩進行薄塗上色，以增添作品所需的情感反應。

繪畫是一種有關聯的抽象物質間的組合，卻以具象形式創造了情感的反饋。──約翰‧霍華德（John Howard）

格溫 | 山姆‧科利特（Sam Collett）
材料：柳炭條、賴辛畫廊版畫紙
尺寸：107cm×64cm

這幅《格溫》（Gwen）的創作是一次對全紙大幅繪畫的研究。我去了她的畫室，並畫了幾幅23cm×30cm的鉛筆草圖，拍了一系列照片，因為她不能 再給我當模特兒了。這幅畫描繪出格溫的姿態，表現出她瞬間定格在我腦海中的模樣。

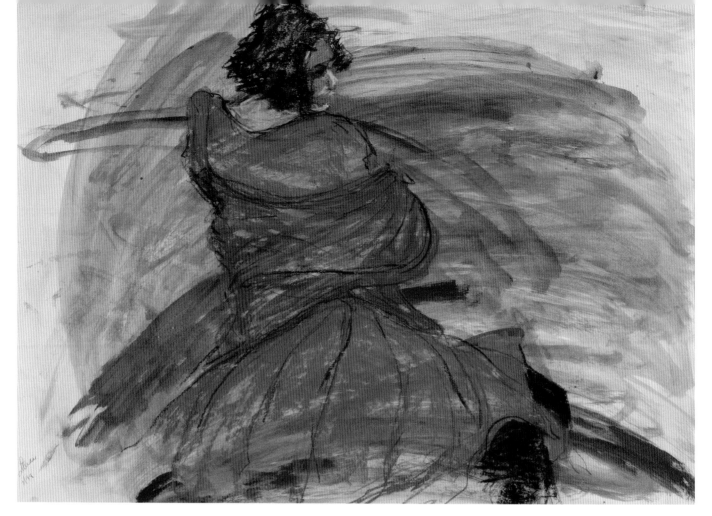

吉普賽女郎 | 莉莉安娜・帕拉迪索
材料：淡色壓克力彩、粉彩、藝術畫板
尺寸：51cm×66cm

我在某次模特寫生課上創作了這幅《吉普賽女郎》。首先，我在畫板上用隨意的線條和明亮的色彩進行了底層塗抹。我就是想嘗試一下有背景的繪畫，看看這將如何影響人物姿態的塑造和移動。當她轉圈時，我以具創造性的設計，完美地表現出她的裙擺和優雅的移動，就如線條遇見了底層塗抹的漩渦，這種技法賦予了作品更多意義。

繪畫是最深刻的表達形式。——莉莉安娜・帕拉迪索
（Liliana Paradiso）

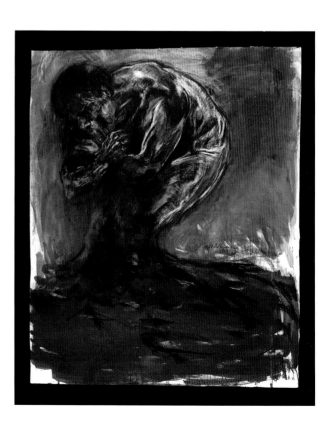

復仇者 | 能美・西勒弗曼（Nomi Silverman）
材料：混合媒介
尺寸：119cm×102cm

我開始畫得非常輕鬆，即經由淡彩和斑點勾勒出了人物姿態。我用柔性炭精棒處理暗部，並從暗部開始，慢慢向亮部擴展至整個畫面。我還使用了其他媒介，如粉彩、石版蠟筆、石墨鉛筆、粉筆、彩色蠟筆、橡皮擦等，有了這些媒介，就可以畫出更多想要的效果。這是一個非常直觀的過程，作品《復仇者》幾乎都源自我腦海中的形象，不過最後我還是雇了一位模特兒，以便找到畫面缺失的張力。我在畫面底部添加了泥漿，以表現從前泥濘沼澤般的生活，因此畫稿也比最初的要大一些。最後，我又裁去了人物頂部的上方區域，營造出一種類似囚禁的約束感。

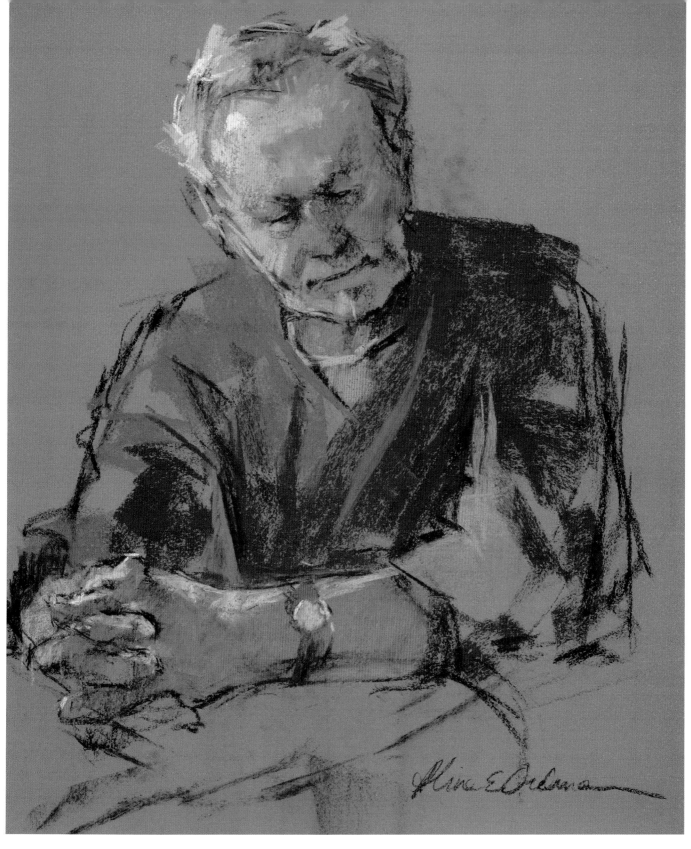

伊恩 | 艾琳・奧德曼
材料：粉彩、炭筆、藝術光譜固色紙
尺寸：41cm×30cm

繪畫是最令人滿意的催眠術。——艾琳・奧德曼
（Aline E. Ordman）

某天，每週一次的繪畫課程上的模特兒沒來上課，於是我們就成了彼此的模特兒。伊恩（Ian），一位藝術家，保持這個沉思的姿態大約20分鐘。我先用炭筆快速勾勒出人物姿態、肖像和緊握的雙手；再用尤尼松粉彩為其進行上色。

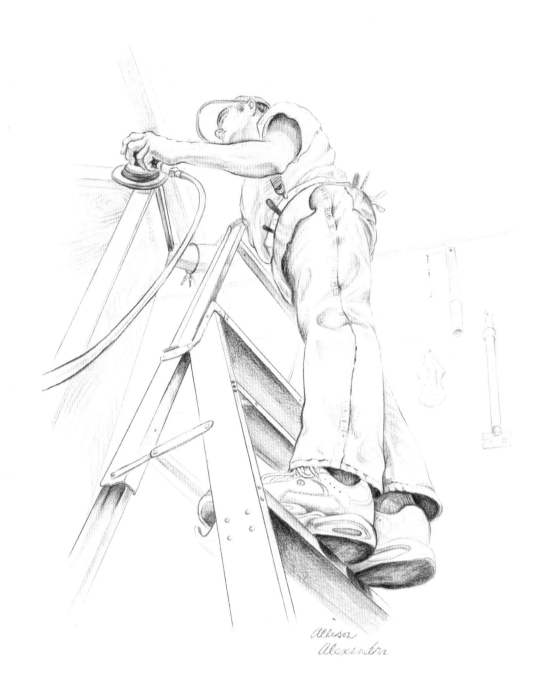

細木工｜埃里森·亞歷山卓

材料：石墨鉛筆、紙

尺寸：23cm×18cm

於我而言，肖像畫是越來越有趣的繪畫方向。一種表現、一個瞬間、一次珍貴的活動，都是對他人表示尊敬的一種方式。作品《細木工》畫了一個拿著工具的木工，他正全身心地投入他所熱愛的事業。這幅作品以照片為本，我拍攝了許多的數位照片，最後選擇了這個與眾不同的視角——仰視，木工正全神貫注地打磨著那個漂亮的櫥櫃，我使用從2H到6B的鉛筆，將畫面豐富的層次一一表現了出來。

繪畫是瞬間的詩歌。—— 埃里森·亞歷山卓

（Allison Alexandra）

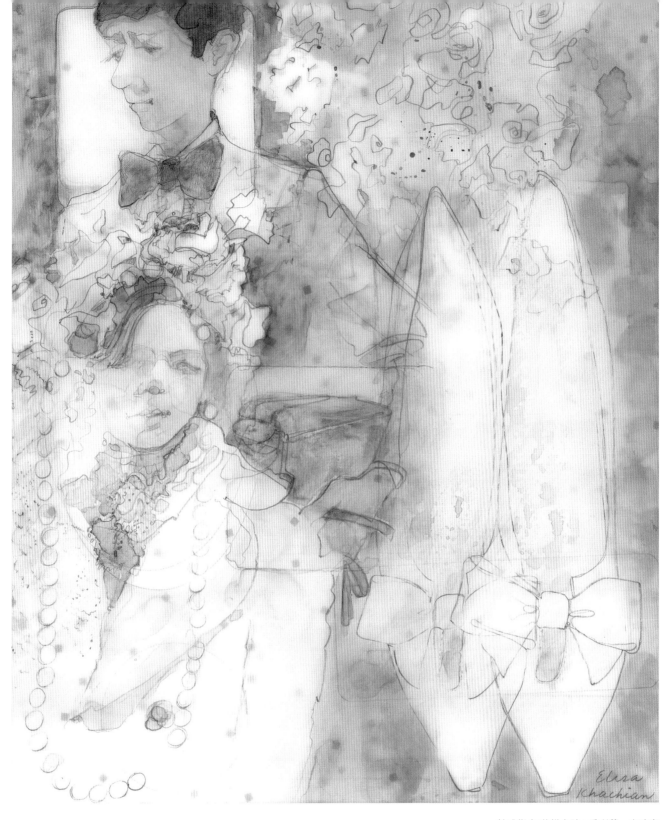

持戒指者/花樣女孩 I 愛利薩・克哈青
材料：石墨鉛筆、水彩、半透明描圖紙
尺寸：30cm×25cm

繪畫運用線條簡化和表達了一種情緒，是一種偉大的方法。──愛利薩・克哈青（Elisa Khachian）

持戒指者是我的兒子，花樣女孩是我的女兒。我由照片開始創作，既不描摹也不複製，而是編輯、選擇、編排和再編排，並添加其他元素來講述這場婚禮的故事。繪畫時，我刻意將色彩深淺結合並讓線條穿越色彩，看起來仿若一氣呵成。我使用了兩張半透明描圖紙和一張光滑紙，這樣可以使鉛筆線條更優美，且水彩效果也不同於普通水彩紙。我在上層紙的兩側及下層紙上同時描繪出了柔和且平靜的顏色。

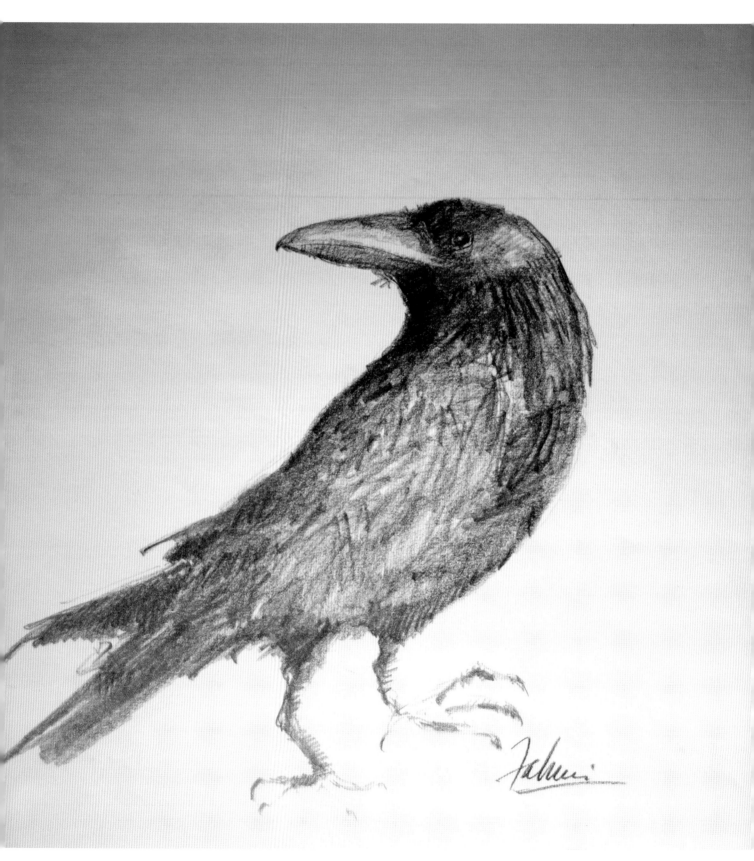

6 野生動物

繪畫就是填畫空白，創造奇跡！——法赫米‧可汗
（Fahmi Khan）

烏鴉 | 法赫米‧可汗
材料：石墨鉛筆、白色繪圖紙
尺寸：43cm×36cm

在某次示範課上，我用9B的鉛筆演示了快速姿態的描繪，表現出了主角
的靈活性和運動性，有時，我們畫畫僅僅是因為我們喜愛畫。

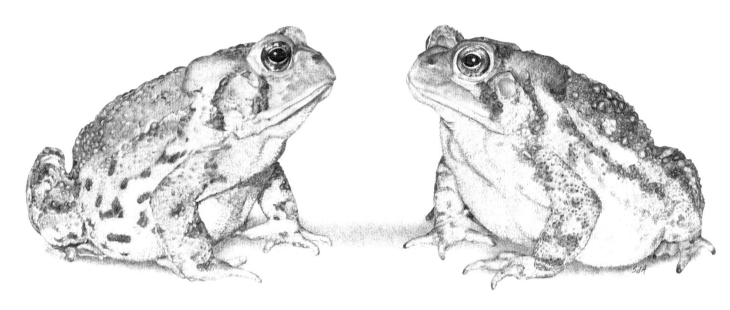

赫克托（HECTOR）和柯威利（KILWILLIE）| 蘇・德利瑞・阿代爾（Sue Delearie Adair）

材料：石墨鉛筆

尺寸：14cm×29cm

美國蟾蜍有著絕妙的面部表情和特殊的皮膚紋理，因而牠成為我最喜歡的動物之一。我由兩隻蟾蜍的照片開始了創作。作品的名字源於BBC電視劇《格倫的君主》系列裡兩個相鄰領主的名字，因為這兩隻蟾蜍讓我想起了那兩個脾氣暴躁的、經常發生口角的老頭！

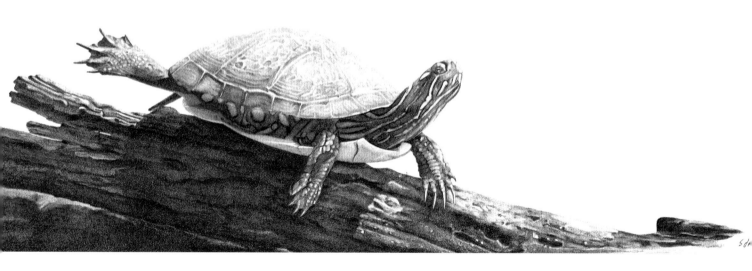

曬太陽 | 蘇・德利瑞・阿代爾

材料：石墨鉛筆

尺寸：10cm×28cm

我為這幅作品設計了一個非常巧妙的、符合框架的構圖形式。我對畫稿做了裁切和重構，直至符合所需的畫面大小（10cm×28cm）。同時，我還採用了背景留白的方式，因為我真的很喜歡反射光以及由此創造的三角形暗調區域。

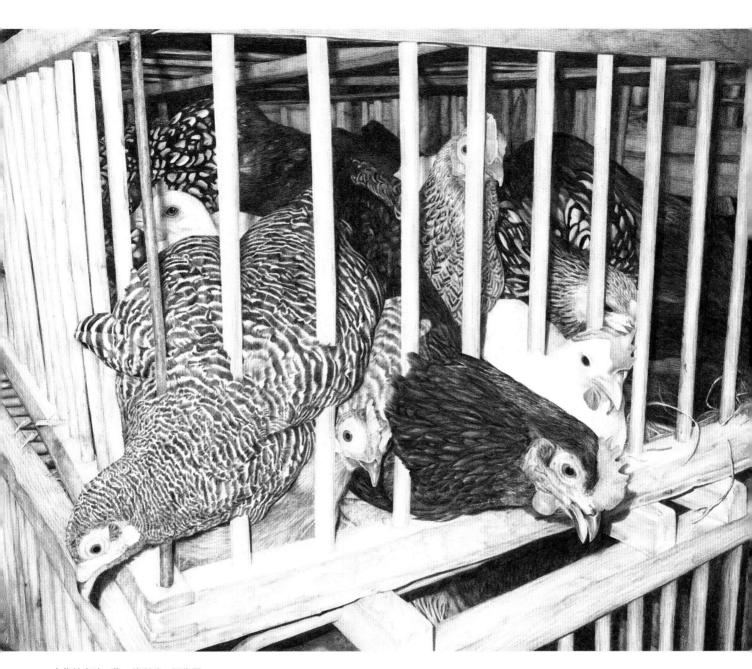

市集結束時｜蘇・德利瑞・阿代爾

材料：石墨鉛筆

尺寸：23cm×30cm

我根據在紐約州博覽會結束前拍攝的兩張照片創作了這幅《市集結束時》的作品。繪畫前，我使用Adobe Photoshop軟體幫助設計：組合、排列、裁切、列印，並以此作為繪畫的參考。這幅作品的構圖大多源自於第一張照片，不過我從第二張照片中選了一些小母雞的元素，將其添加進第一張照片中。也許我還會添加第三張照片中的內容，可惜那時家禽的籠舍是極其混亂的，農民瘋狂地把家禽裝入板條箱以便搬運回家，所以在安全撤離前我只來得及拍了兩張照片而已。

繪畫是幫助別人去發現存在於我們周邊的美。——蘇・德利瑞・阿代爾（Sue Delearie Adair）

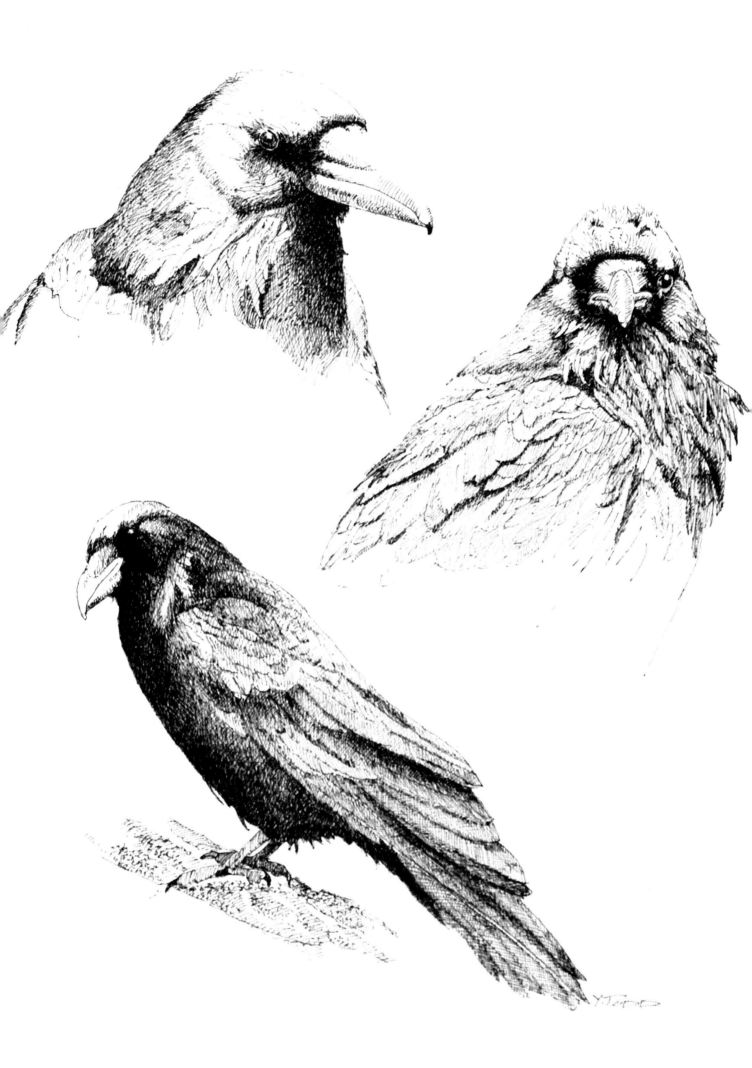

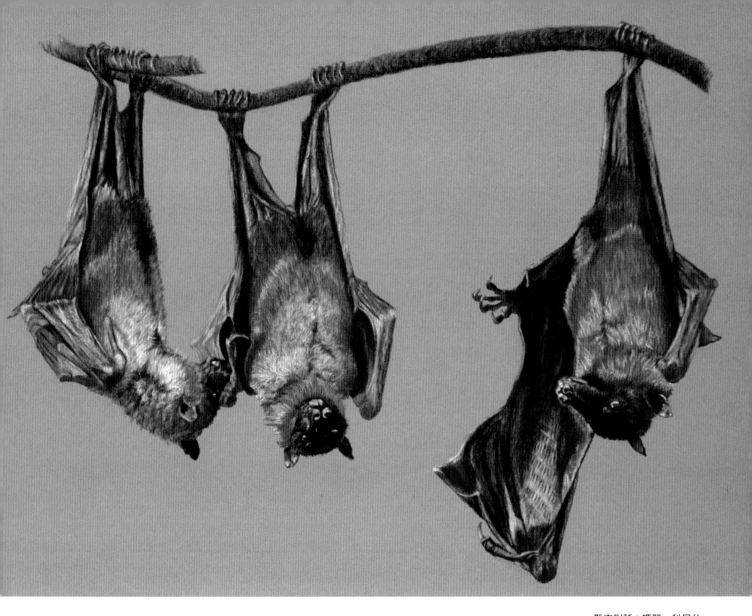

懸空對話 | 瑪麗・科尼什
材料：粉彩、康頌中色調紙
尺寸：46cm×61cm
來自馬勒・布蘭卡和格雷戈里・易卜的收藏

繪畫是藝術家的靈魂。——伊馮娜・托德
（Yvonne Todd）

作品《懸空對話》源自聖地牙哥動物園拍攝的照片和現場寫生的草圖。我畫了一些略圖以幫助確定最佳構圖。然後我用炭筆，將最後那張略圖放大到康頌紙上，接著再用從硬到柔的各級粉彩慢慢描繪。我決定不用背景，僅一根樹枝就好，目的是希望將觀者的目光都集中到蝙蝠的各種姿態上。

烏鴉 | 伊馮娜・托德
材料：鋼筆、墨水
尺寸：36cm×28cm

繪畫是純美的線條、思想和技法的合成，是一曲出色的交響樂。——瑪麗・科尼什（Mary Cornish）

那是一個寒冷的大風天，我在黃石國家公園漫遊，一隻烏鴉從眼前掠過，我就在車裡拍下了這些照片。那時我正駛入停車場，牠正好飛到了電線杆上。牠非常隨意，在那兒呆了大約20分鐘後才飛走，這也給了我一次360度觀察牠的機會。起先，我在描圖紙上繪製出烏鴉的各個姿態，並將不同的姿態畫在一起，直至找到我喜歡的組合方式。然後，我將圖畫轉印到繪圖紙上，此時我工作得非常緩慢，從烏鴉眼睛處開始，逐漸擴展至整個畫面，繪畫時並留意保持圖像的清新風格。

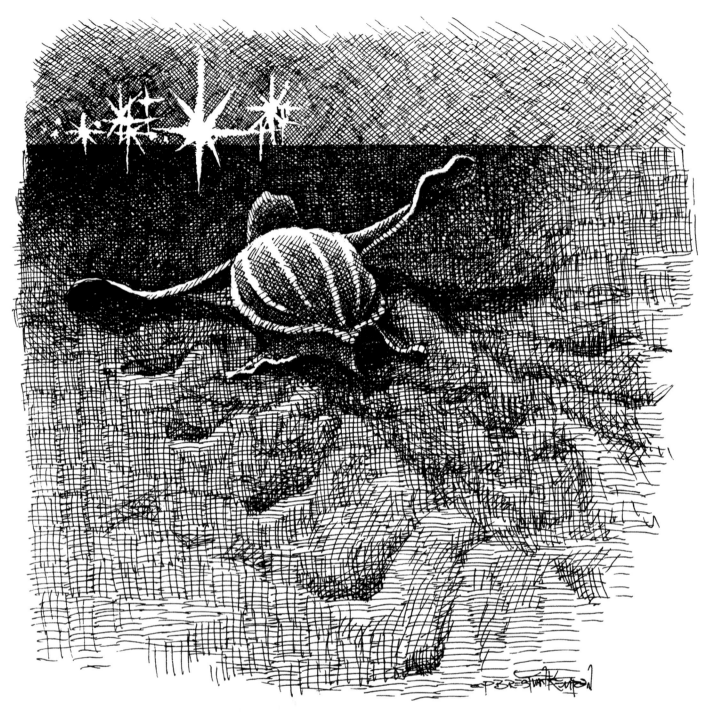

城市燈光在呼喚，孵出幼小的棱皮龜 | 卡雷爾・布雷斯特・肯彭

材料：印度墨水、布里斯托爾畫板

尺寸：18cm×18cm

我的作品通常源於想法，而在其實現的過程中又會存有一系列的妥協。起初在沒有參考的情況下，我會選擇畫一些簡單的鉛筆素描，並將其組合排列成系列作品；然後我會再去收集參考資料，以糾正畫面中各元素的解剖結構。接著我會放大最終的圖稿，將其描繪至畫板上。雖然在作品《城市之光》和下頁的《游隼眺望》中，印度墨水的處理完全不同，但整體製作過程卻是相同的：用逐漸變暗的層次來填充描繪底圖，這可以用越來越密集的交叉陰影線來表現，也可以用稀釋過的印度墨水不停地刷板以創造出連續的層次。

繪畫是想法和技能之間的爭執。——卡雷爾・布雷斯特・肯彭（Carel P.Brest Van Kmpem）

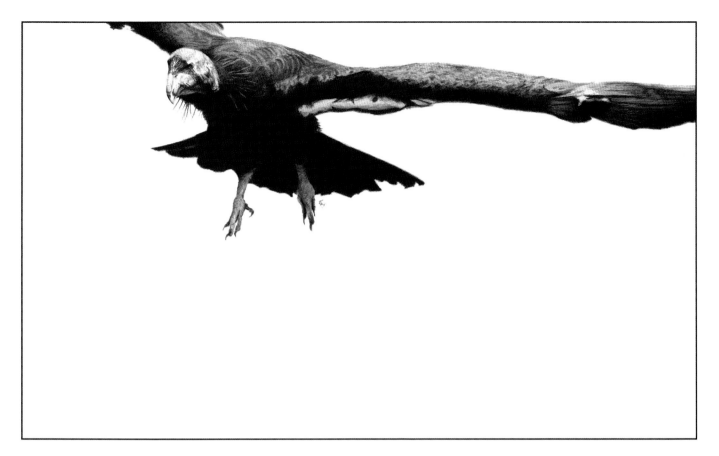

禿鷹的困境 | 雷・布朗
材料：斯特拉斯莫爾500系列牛皮紙、布里斯托爾畫板
尺寸：30cm×41cm

我為瀕危物種展創作了這幅《禿鷹的困境》。顯然在野外已經很難找到這種瀕危物種了，所以我參考了在聖達戈野生動物公園拍攝的照片。其創意是我想僅用禿鷹自身強健的圖形外觀來完成構圖。考慮到線條、構成以及襯托空間的運用，我非常仔細地裁切了畫稿，營造出一種動感的效果。

繪畫是一種不斷修補錯誤、努力記錄所見所知，並將其真實表達出來的藝術。──雷・布朗（Ray C. Brown, JR.）

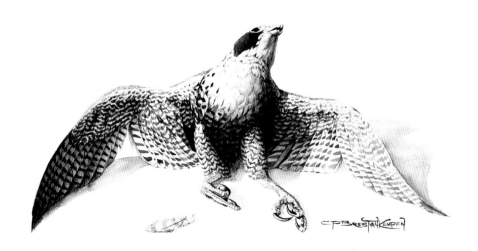

游隼眺望 | 卡雷爾・布雷斯特・肯彭
材料：淡色印度墨水、阿齊斯紙
尺寸：38cm×61cm

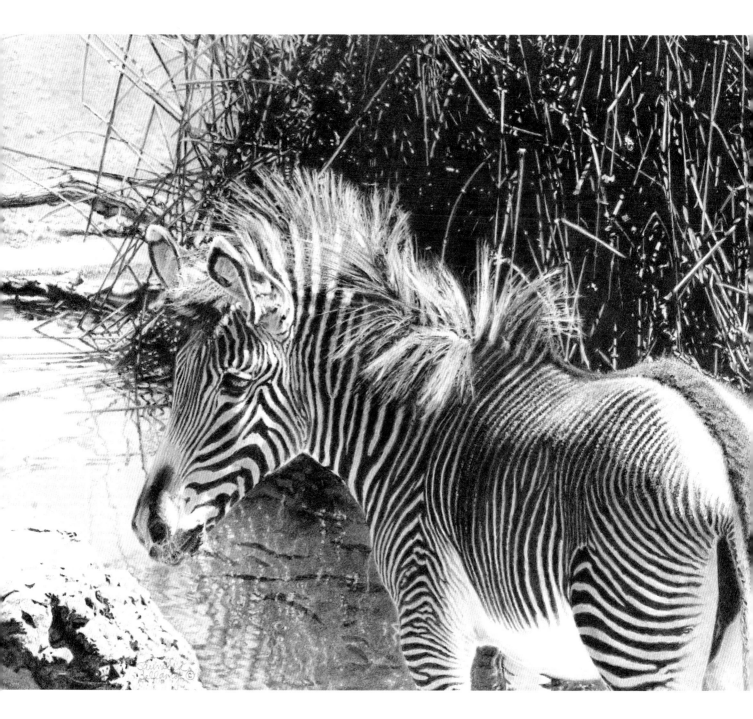

黑與白 | 珊卓・貝拉米

材料：石墨鉛筆、紙

尺寸：24cm×30cm

這是一個很大的挑戰！在動物園裡，當我走到這匹年輕的斑馬面前時，我立即停下了腳步，牠回轉身看向我的那刻，我拍下了這張超讚的照片。我沉迷於奇異的動物，沉迷於石墨畫，並無法抗拒地想去繪製那些鬃毛紋理、水中倒影和蘆葦圖案等。鑒於斑馬的身形，我不得不更準確地描繪出斑馬的斑紋。這幅作品橫跨亮部到暗部間的所有層次，花了13個月的時間才得以完成。

繪畫於我而言，就是一種表達所見所聞的方法。——珊卓・貝拉米（Saundra J. Bellamy）

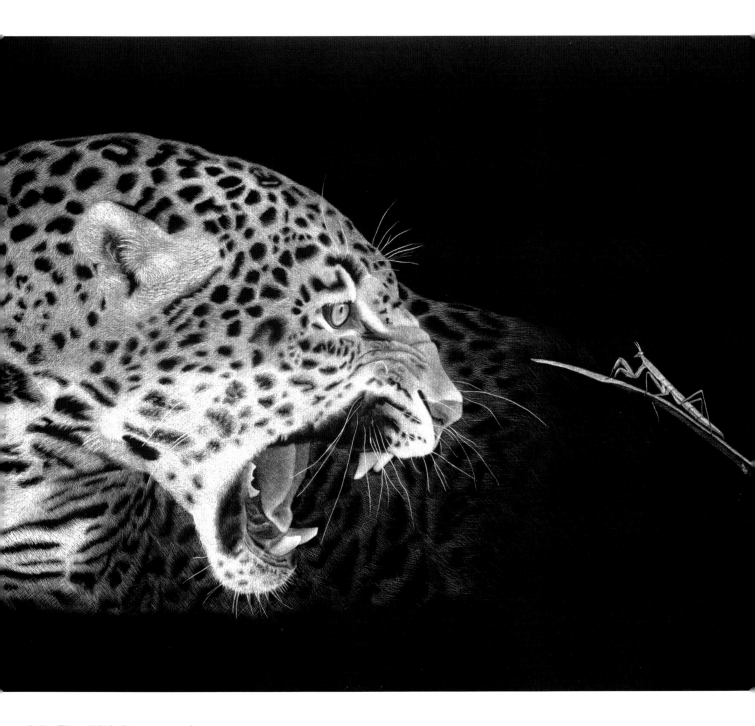

無畏 | 馬丁・保斯卡（Martin Bouska）

材料：版畫刮板

尺寸：28cm×36cm

創作藝術品，一次專注畫一張。我用針刮出了這幅作品，其主旨是為了表現一場不公平的戰鬥，而非真實事件。

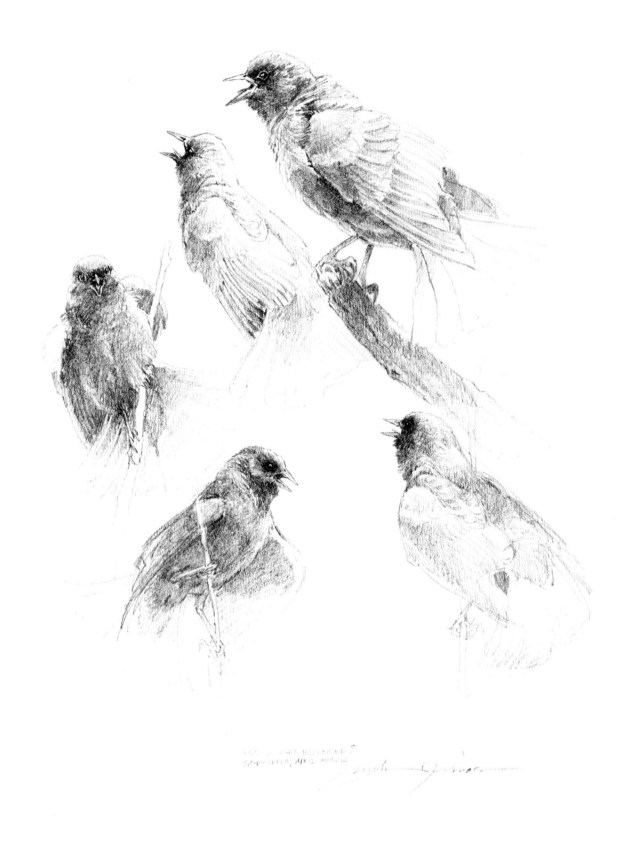

紅翅黑鸝 | 邁克・杜馬斯（Michael Dumas）

材料：石墨鉛筆、灰白色繪圖紙

尺寸：36cm×28cm

每當我嘗試去繪畫某些運動中的物體時，我就會極大地依賴視覺速記——快速地將運動中物體的姿態和形狀捕捉下來。如果時間允許，我還會為其添加光影、骨骼和標記。我總是保留著新近的參考手稿，若是畫中的主角鳥兒飛走了，手稿便可以幫助我完成草圖中的細節刻画。我的現場速寫大多如圖所示，我會將其畫在白色或灰白色的紙上，另外，我偏好使用從2B到6B的柔性石墨鉛筆進行描繪。

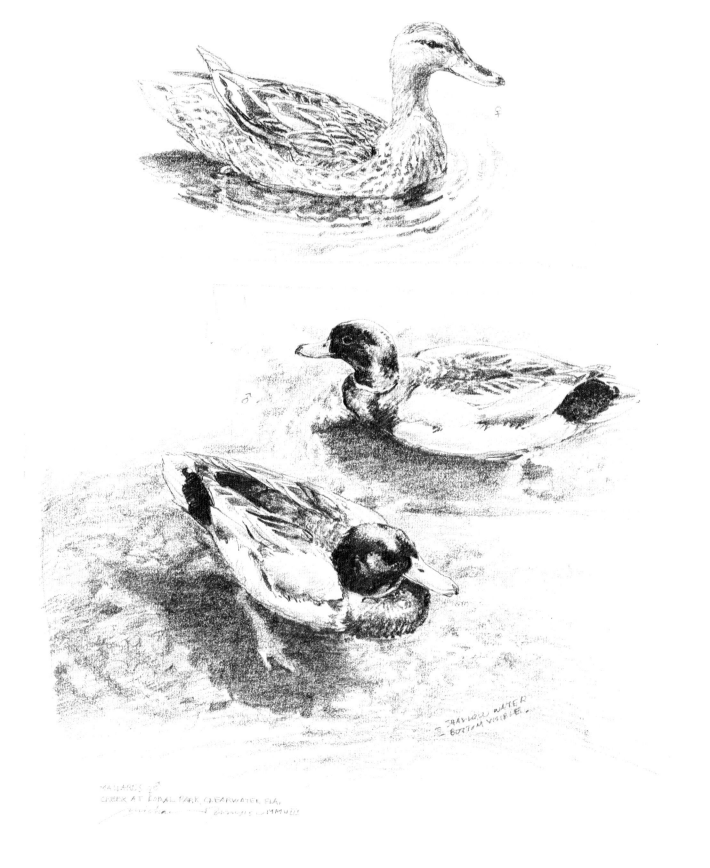

綠頭鴨 | 邁克‧杜馬斯

材料：石墨鉛筆、灰白色繪圖紙

尺寸：36cm×28cm

我看到這些綠頭鴨正在佛羅里達某條蜿蜒的溪流中嬉戲，於是畫下了牠們。除了禽鳥自身固有的視覺吸引力，我更感興趣的是牠們在淺灘巡戈時營造出的光影效果。那天很特殊，空氣很潮濕，因此畫紙吸收了過多水分，變得不易下筆。為了彌補這一缺陷，我選擇了特別柔軟的從6B到8B的石墨鉛筆進行繪製。

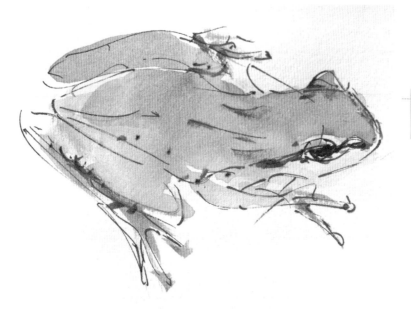

繪畫是一種個人情感的宣洩。——瑞德納‧華
許（Randena B. Walsh）

樹蛙｜瑞德納‧華許
材料：墨水、水彩
尺寸：6cm×9cm

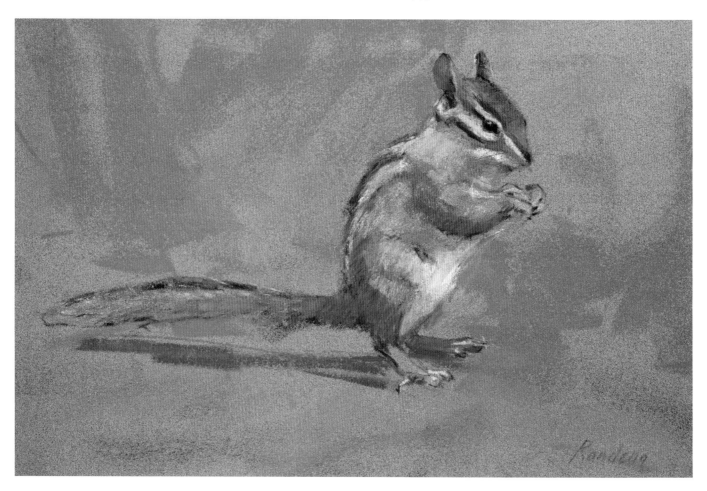

花栗鼠｜瑞德納‧華許
材料：柳炭條、粉彩、磨砂色卡紙
尺寸：19cm×28cm

我的動物主題的繪畫通常是由寫生開始的，比如《樹蛙》，我總是希望盡快地用最少的筆觸來表現出主題的精華。創作《兔子》時，我挑戰了自己，選擇
參考照片進行創作，不過和寫生相似，依然是快速簡潔地繪製出主題。我先畫出了輕鬆的線條，之後交替使用石墨鉛筆、墨水、水彩和水性色鉛筆完成了
作品。創作《花栗鼠》時，我選用了拉卡特粉彩卡紙，這種卡紙的表面紋理可以成為動物及其周邊環境的一部分。我根據記憶和照片進行創作，選擇性地描
繪細節，並採用部分區域留白的方式，烘托出花栗鼠的活潑可愛。

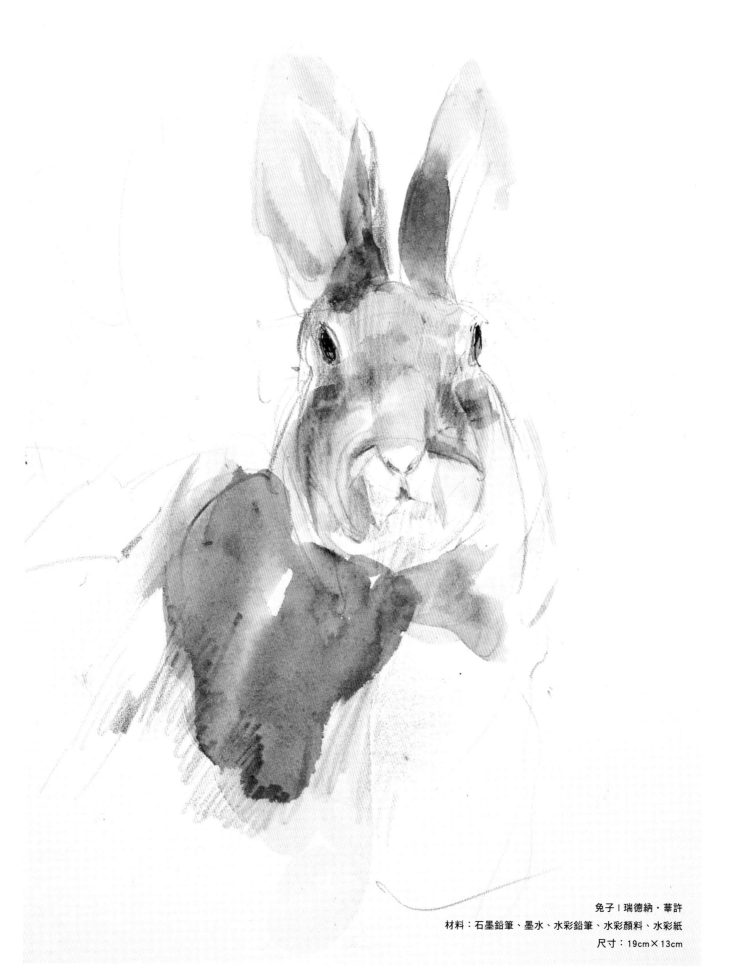

兔子 | 瑞德納・華許
材料：石墨鉛筆、墨水、水彩鉛筆、水彩顏料、水彩紙
尺寸：19cm×13cm

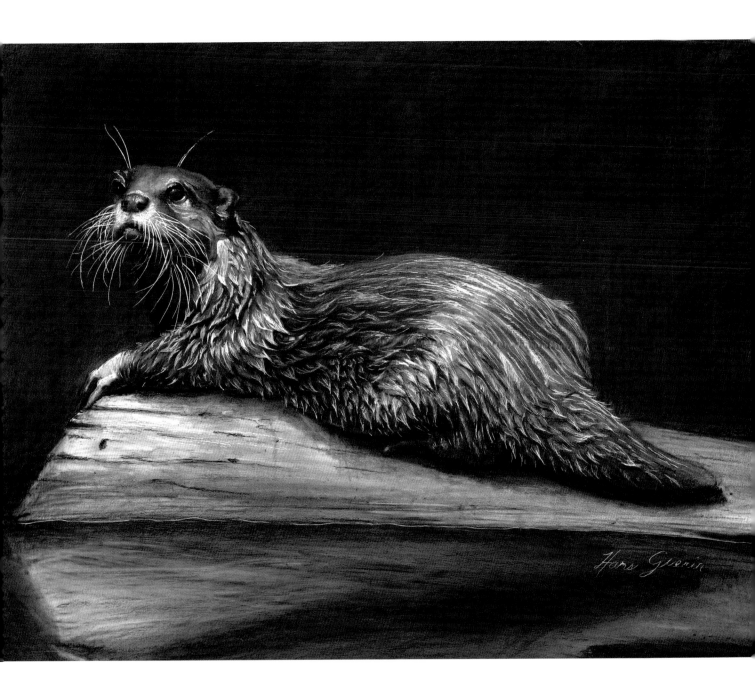

水獺 | 漢斯・保羅・格林

材料：康特粉彩鉛筆、白色版畫刮板

尺寸：30cm×41cm

來自艾迪生・韋恩夫婦（Mr. and Mrs. Addison Wynn）的收藏

我由多張照片作為參考創作了這幅作品。起初，我準備了一塊表面塗有壓克力打底劑打底的硬紙板。然後我將自製硬紙板擦拭乾淨並確立圖層，用雕刻工具鑿刻畫面以顯露出下方純白的底色。我用康特粉彩鉛筆描繪出畫面的中間調，讓簡單的暗部擁有漸變效果。而亮部則是使用橡皮擦出來的，我在大塊區域添加細節，塗繪技法可應付的漸層，我並不考慮刮擦技法，只在尖銳細節稍作刮擦修飾，最終完成了精緻的畫面。

繪畫是通過手來延展思想。——漢斯・保羅・格林（Hans Paul Guerin）

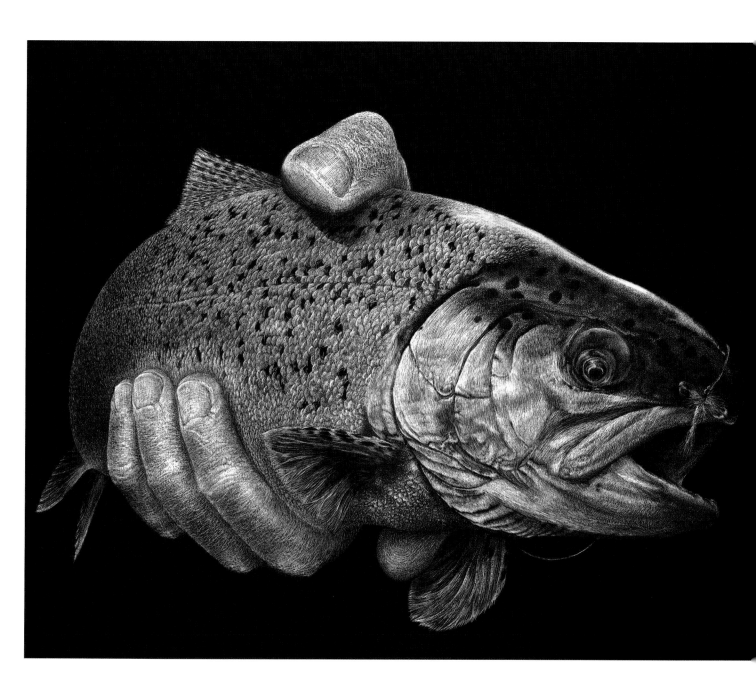

第一次垂釣 | 保羅・湯普森

材料：版畫刮板

尺寸：20cm × 25cm

我的參考素材多半源自親身經歷時所拍攝的影像。這幅刮板畫參考了某次釣魚活動中，朋友捕獲的虹鱒魚的照片。為了更好地表現細節，我選擇使用美工刀和小細針刮除了畫板上的黑色印度墨水。創作時我喜歡輕輕地刮除，首先將所有魚鱗刮至相同色調；然後再反覆刮墨以達到每片所需的不同亮度；接著在畫板上輕擦刀片再次刮除微量墨水，以繪製出魚尾處逐漸消失的魚鱗。這工序所有的一切，都需要繪畫者對細節的仔細關注，我足足花了六七十個小時才完成了作品的繪製。

繪畫是追憶永恆最純粹的方式。——保羅・湯普森（Paul Thompson）

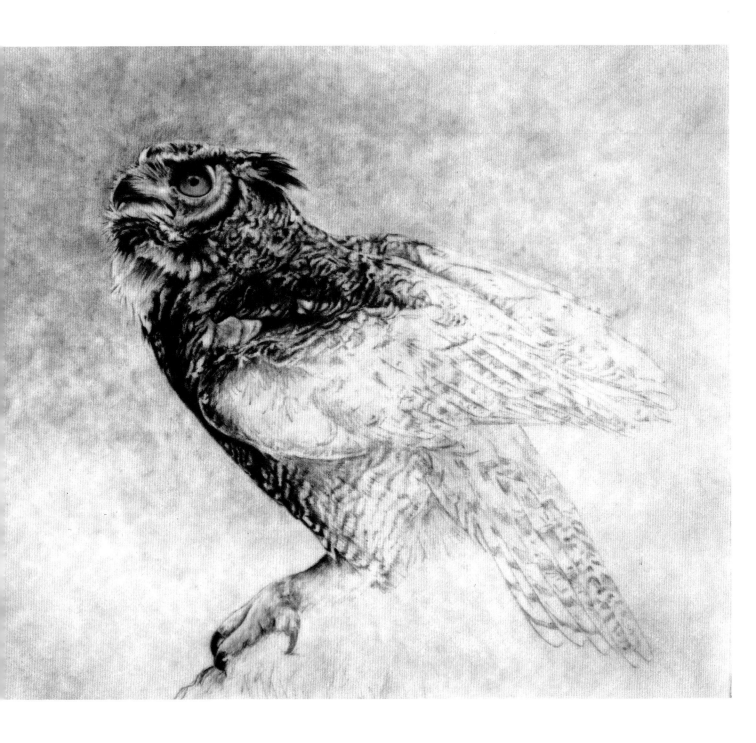

守夜人 I 梅蘭妮・費恩（Melanie Fain）

材料：水彩、白色里夫斯BFK紙、蝕刻版畫

尺寸：29cm×36cm

作品《守夜人》展現了貓頭鷹那淩厲的目光。我特意採用部分區域留白的方式，留出了想像的空間，創作出了更具藝術性的作品。貓頭鷹淩厲的金色眼睛，為畫面增添了別樣的戲劇感和神秘感，讓人思考到底是什麼如此吸引著貓頭鷹的注意力。

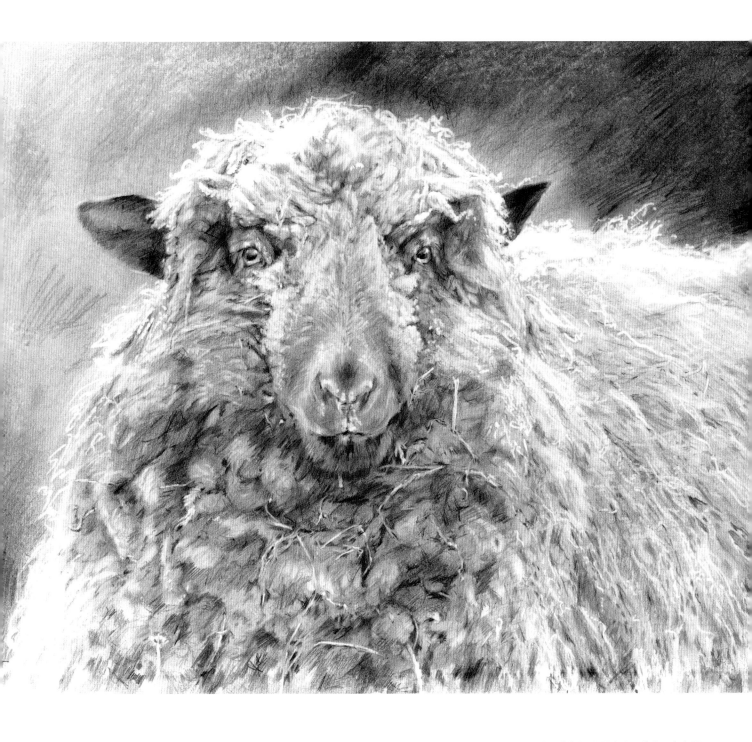

豪威爾農場裡的長毛羊 ｜德布‧豪富那
材料：石墨鉛筆、班布里奇畫板
尺寸：43cm×55cm

我在本地農場拍攝動物照片時，這個特別的傢伙吸引了我的注意力。回到畫室後，牠的表情和毛髮紋理就成了我無法抗拒的繪畫主題。繪畫始於輕柔的線條，那是慢慢繪製的鉛筆線稿，並用面紙進行柔化處理。然後我又用電動橡皮擦出，而不是用顏料或粉筆畫出白色；之後再用軟橡皮塑造出更多細節。我來來回回地畫，加強暗部、提升亮部，創造出畫面的深度和層次。我在柔美現實主義風格的基調上，努力展現出繪畫物件的個性。

繪畫是在紙上找尋物件精神面貌的過程。——德布‧豪富那（Deb Hoeffner）

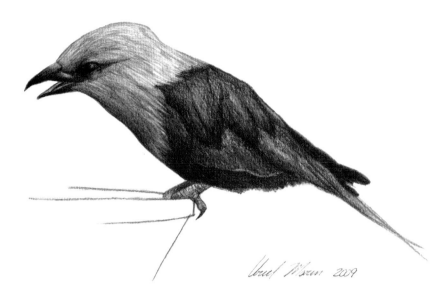

小鳥 | 烏列・馬林（Uriel Marin）
材料：石墨鉛筆、紙
尺寸：20cm×25cm

每次繪畫前，我都會花些時間去構思該如何在空白的紙上逐步完成畫面的佈局。在這點上，我會不斷嘗試、設想最佳的比例和構圖。一旦我有了信心，便會馬上開始繪製草圖，用輕鬆的線條勾勒主角。在這個階段，我會特別關注物體的比例和形狀，並不時地與原始的參考照片進行比對。之後，我開始渲染對象，從畫面的焦點處開始，用從2H到6B的鉛筆，逐步描繪出畫面豐富的層次。

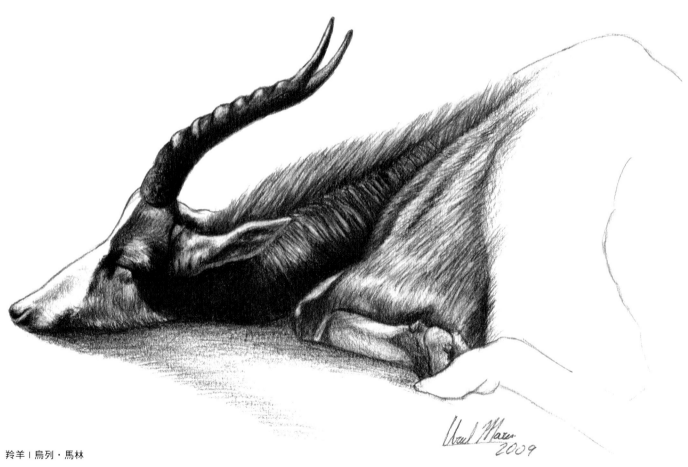

羚羊 | 烏列・馬林
材料：石墨鉛筆、紙
尺寸：20cm×25cm

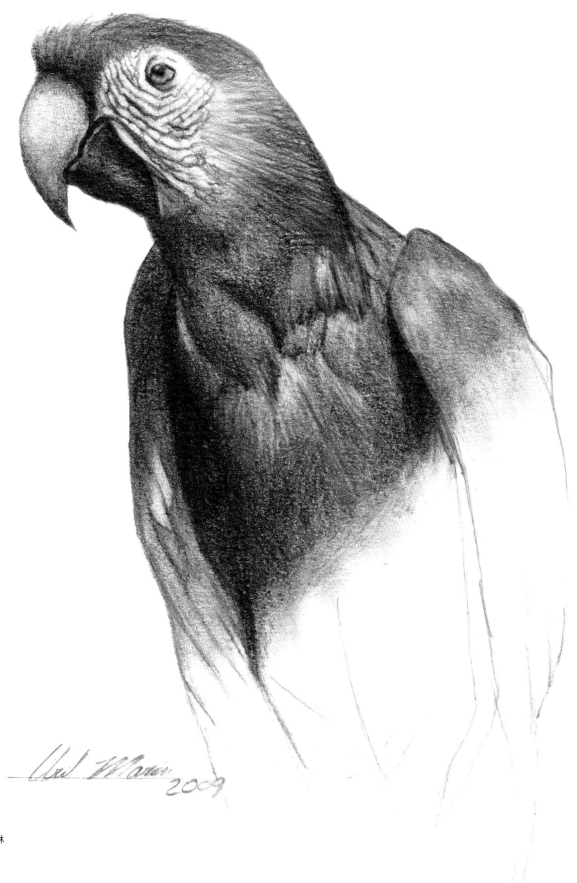

金剛鸚鵡｜烏列・馬林
材料：石墨鉛筆、紙
尺寸：25cm×20cm

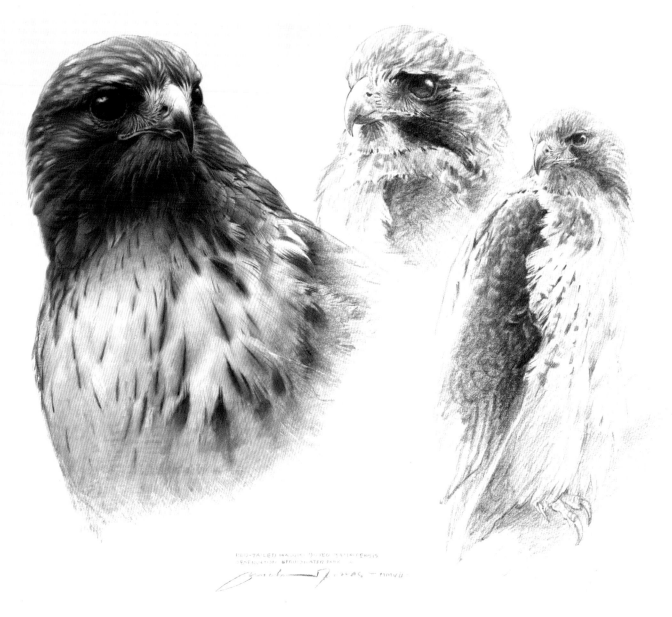

紅尾鷹研究 | 邁克・杜馬斯
材料：普瑞馬色鉛筆、愛普生列印紙
尺寸：22cm×28cm

我的作品有時會處於草圖和成品之間，其目的就是不斷深入地探索、研究主題。我喜歡繪製特殊部位的解剖結構，如眼睛、爪子，或是特定對象的頭部和肩部特寫，如圖所示。我一般會選用非常光滑的紙進行描繪，以盡可能減少由粗糙媒介造成的"閃爍"現象。

公雞 | 邁克・杜馬斯
材料：石墨鉛筆、白色繪圖紙
尺寸：36cm×28cm

對於圈養的動物，我們可以有很長的時間去近距離地觀察牠們，因此也就有了進一步深入刻畫的空間。在這幅作品中，下圖顯示的是最初設定的姿態、形狀，沒有細節的刻畫，只是簡單的勾勒；而上圖雖然是以相同的方式開始創作的，但卻添加了更多的細節和色調。我在畫面右邊草草試筆，以保證畫筆筆尖的尖銳。我更喜歡這種自然的狀態，因此在畫面中保留了這一部分。

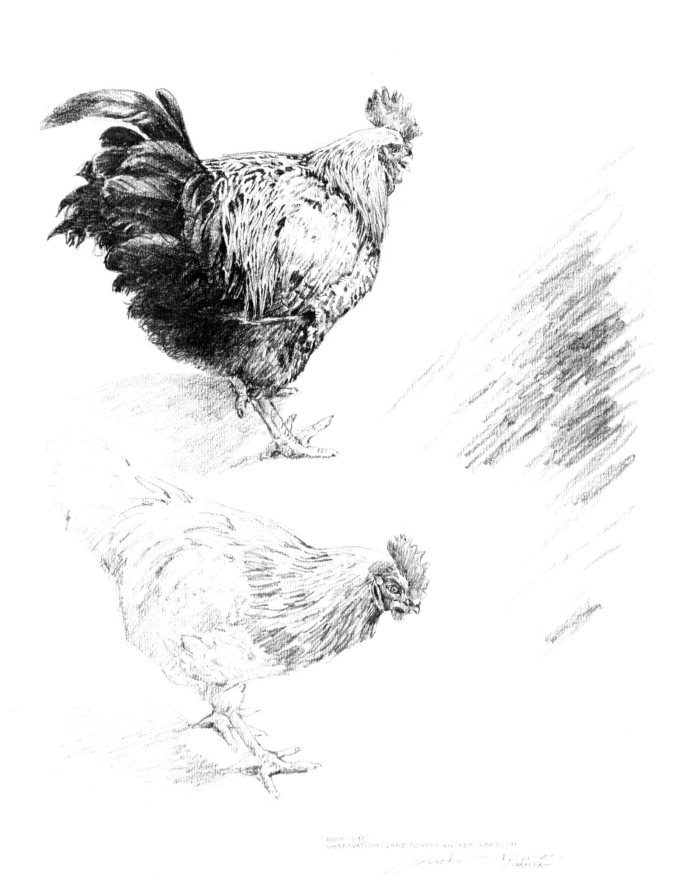

"ROOSTER"
OBSERVATIONS: LANG PIONEER VILLAGE, LANG, ON

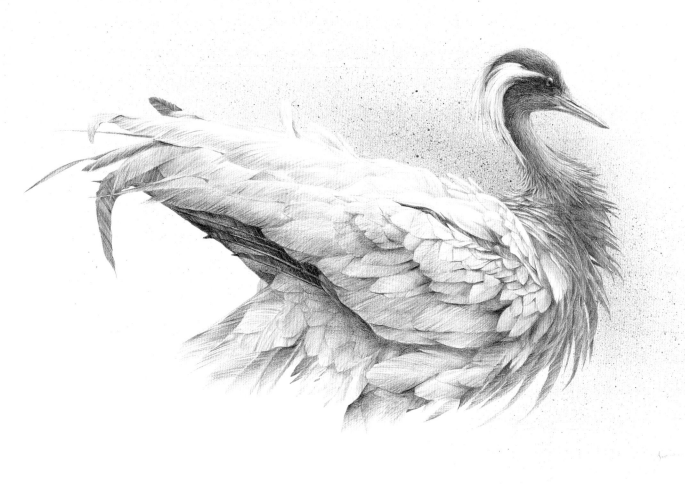

豎起羽毛的蓑羽鶴 | 亞倫・揚特（Aaron Yount）
材料：石墨鉛筆、炭筆、插畫板
尺寸： 56cm×102cm

在這幅畫中，我採用了全新的技法。首先在草圖上塗抹遮蓋液，將牙刷浸入淡化的炭粉中，然後在刷毛上滑動手指以彈出炭粉創作背景。該技法可以形成隨意的肌理和動感，這正是我一直在尋找的效果。一旦完成了背景製作，記得要馬上將遮蓋液抹除乾淨，並開始主題的繪製。使用這種技法可以讓我對繪畫永遠保持著一種新鮮感，讓我體會到了創作的樂趣。

繪畫是一種浪漫的語言，寓意發自內心。——敦隆（Don Long）

長耳母鹿 | 敦隆
材料：中國產麥克筆、白報紙
尺寸：46cm×51cm

動物主題繪畫的挑戰，就是如何捕捉仕並表現山動物的典型行為。我從勾勒動態線條開始創作，輕巧快速地畫出了結構草圖。然後從頭再畫，經由明確的線條完善姿態、營造氛圍。如果繪畫時躡手躡腳，對主題力量的表現是非常不利的。我希望觀者能夠被畫面流暢的線稿所吸引。我畫過各種野生動物，只需 10 分鐘，我就能在博物館中快速完成這些速寫。我選擇白報紙、棕色95號中國產麥克筆進行描繪，這些材料不利於存檔，但卻為我提供了很好的繪畫機會。

非洲黑貂羚羊 | 敦隆
材料：中國產麥克筆、白報紙
尺寸：46cm×61cm

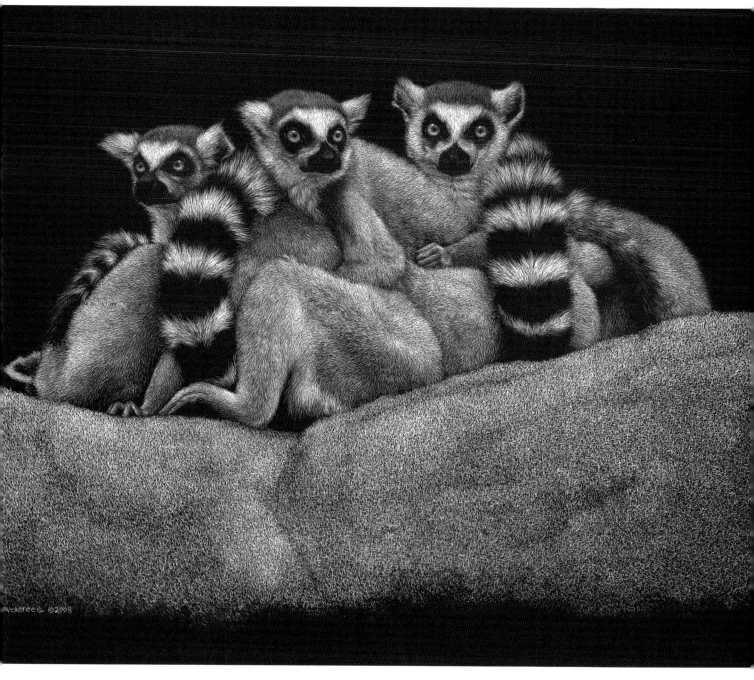

環尾狐猴 | 戴安娜・沃斯提（Diane Versteeg）
材料：版畫刮板
尺寸：23cm×30cm

創作有關動物皮毛或羽毛紋理的作品時，版畫刮板是絕佳的媒介。我由照片開始創作，值得一提的是，許多動物都是我在當動物園管理員時所結識的。首先，我會勾勒出粗略的草圖，然後透過轉印紙將其轉印到畫板上。接著，我會非常輕柔地在動物身上刻畫毛髮，如果發現有錯誤的地方，就要及時修正和調整。版畫刮板能適度地凸顯出光影效果，但注意要用輕淺的線條來表現，避免使用極深的線條去刻畫。我通常會從動物的面部開始創作，然後再從中心延伸到四周。最後，我會對動物的眼睛部分加以修飾完善，一隻栩栩如生的環尾狐猴便躍然紙上了。

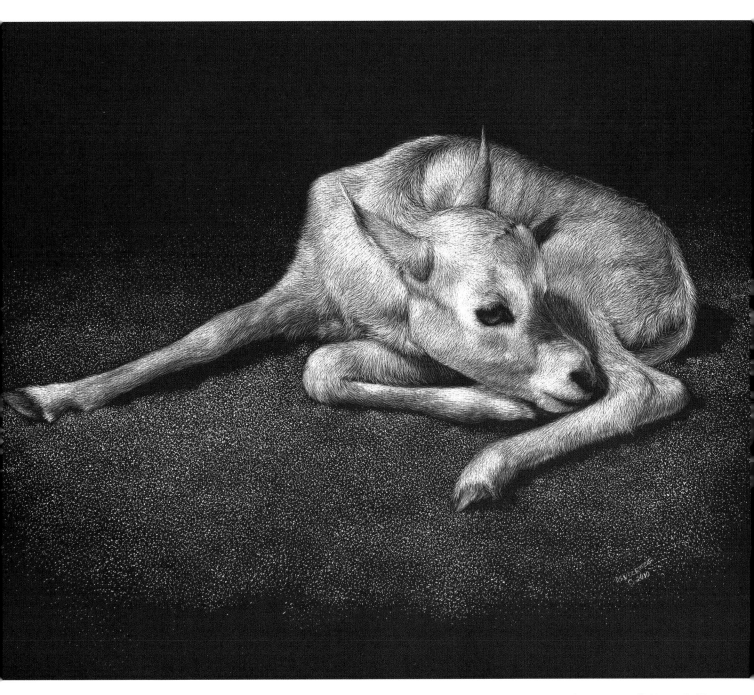

盧克（Luck）| 戴安娜・沃斯提
材料：版畫刮板
尺寸：20cm×25cm

瑪麗亞 | 瑪莎・奧勒斯凱維基

材料：木炭筆、紙

尺寸：36cm×46cm

這幅作品畫的是我的表妹瑪麗亞（Mariah）。她坐在那兒給我當模特兒，不過後來我既參考了現場草圖，又參考了照片才完成了整幅作品。我綜合使用了柔性柳炭條、硬性的柳炭條以及炭筆，完善了細節的描繪。畫作從一開始就非常柔和，我先在表層勾勒出輕淺的形狀，然後再慢慢加深並畫出細節。故事就在她的眼中，因此我著重描繪了瑪麗亞的眼睛。有時候，少即是多，這一點在畫中得到了充分的證實。

繪畫是所有傑作的根源。──瑪莎・奧勒斯凱維基（Marci Oleszkiewicz）

繪畫是所有藝術的基礎。——納特・法斯特
（Nat D. Fast）

這是一幅簽字筆畫，直覺幫助我完成了畫面構圖。我先是用中間調的筆畫出主要的陰影區域；然後再用黑色水筆完善細節。這幅作品畫風清新簡潔。如果時間允許，我還想畫個鉛筆素描，以表現紋理和細節處的細微差別。

國家圖書館出版品預行編目資料

創新的視角 / 瑞秋.魯賓.沃爾夫(Rachel Rubin Wolf)編著；
方燕燕譯. -- 初版. -- 新北市：新一代圖書, 2016.03
面；　公分. -- (繪畫大師寫實創作解析系列)
譯自：Strokes of genius. 3, the best of drawing : fresh
perspectives
　ISBN 978-986-6142-66-6(平裝)

　1.繪畫 2.畫論 3.藝術欣賞

940.7　　　　　　　　　　　　　104027001

繪畫大師寫實創作解析系列

創新的視角
Strokes of Genius 3 : The Best of Drawing—Fresh Perspectives

作　　　者：瑞秋·魯賓·沃爾夫（Rachel Rubin Wolf）

譯　　　者：方燕燕

發　行　人：顏士傑

校　　　審：許敏雄

編輯顧問：林行健

資深顧問：陳寬祐

資深顧問：朱炳樹

出　版　者：新一代圖書有限公司

　　　　　　新北市中和區中正路908號B1

　　　　　　電話：(02)2226-3121

　　　　　　傳真：(02)2226-3123

經　銷　商：北星文化事業有限公司

　　　　　　新北市永和區中正路456號B1

　　　　　　電話：(02)2922-9000

　　　　　　傳真：(02)2922-9041

印　　　刷：五洲彩色製版印刷股份有限公司

郵政劃撥：50078231新一代圖書有限公司

定價：580元